大人の
自由時間

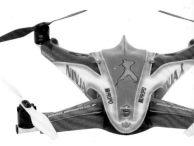

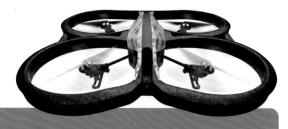

高空新玩法！
空拍機玩家手冊

高橋亨
黃筱涵／

U0131468

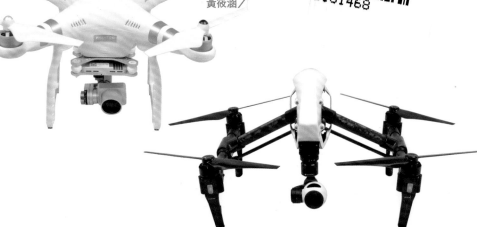

✖CONTENTS

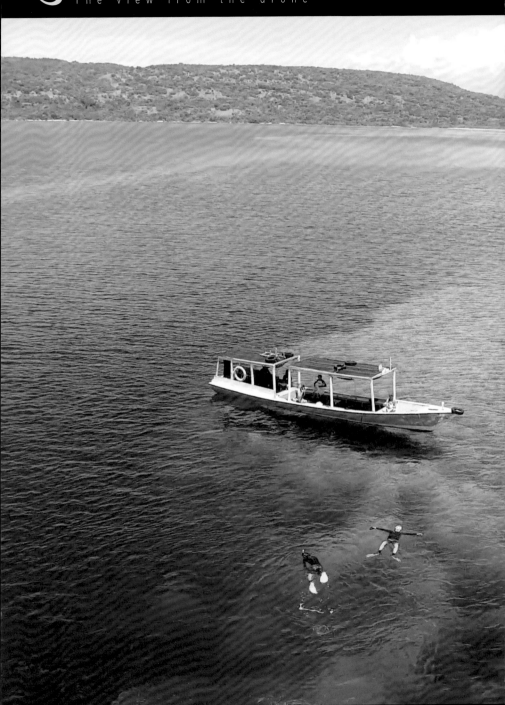

峇里島
Bali

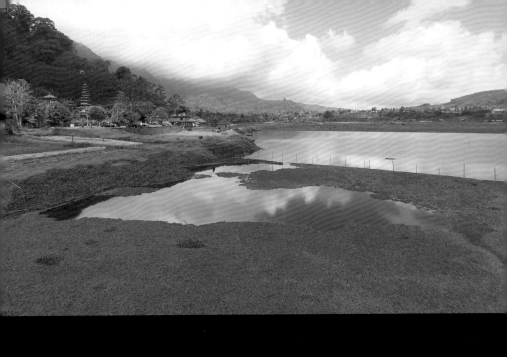

1

峇里島
Bali

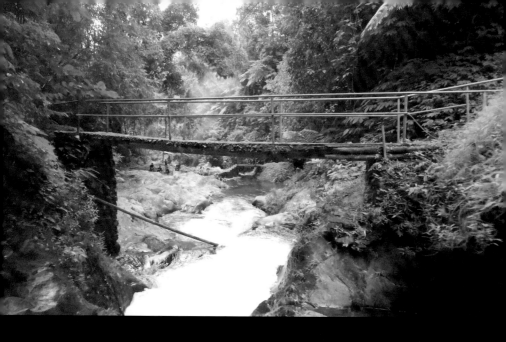

我藉INSPIRE 1拍下了這些以峇里島北部為主的景色。峇里島北部比南部更鄉村，森林覆蓋率較大，人工產物（電線桿等）較少，無論在何處拍攝都如詩如畫，空氣也相當純淨，是非常適合攝影的環境。這是我第一次帶INSPIRE 1出國，其他機種望塵莫及的機動能力，讓我能夠輕鬆地帶著它上山下海。

拍攝時間　2015年4月　※影片畫質依播放環境而異。

影片
看這裡！

【URL】
https://youtu.be/lpfT4kGRoQU

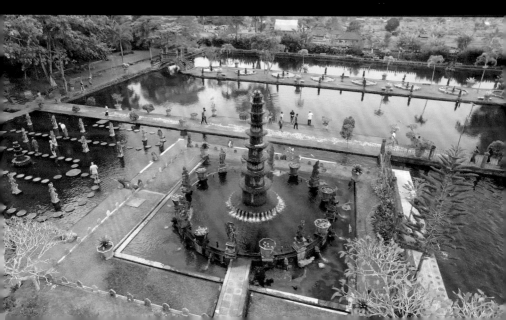

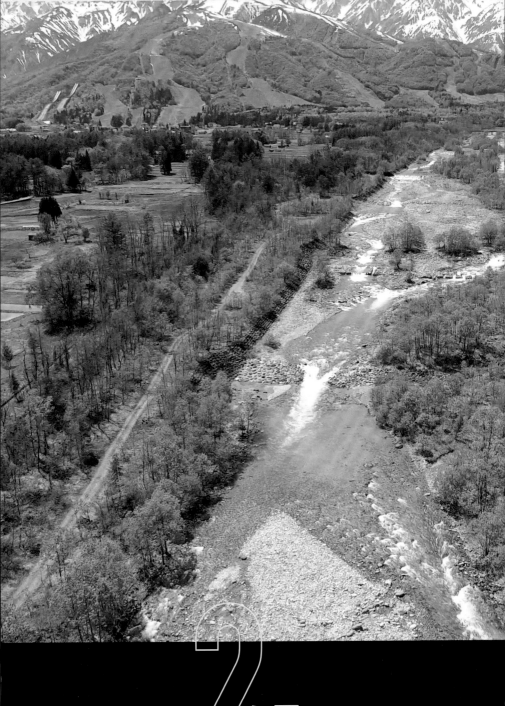

2

白馬
Hakuba

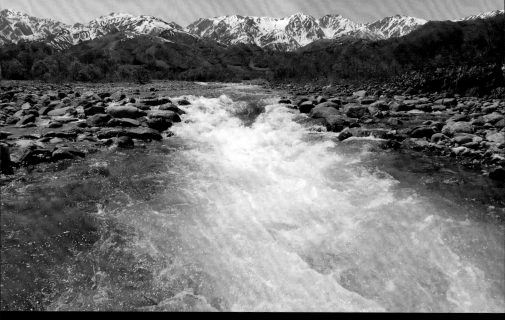

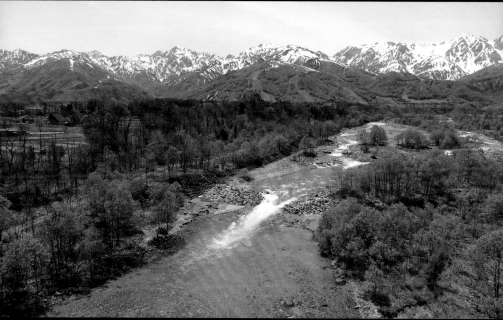

我因公前往白馬地區，利用休息時間拍下了這些景色。正好是溶雪的季節，因此河水非常乾淨，令人印象深刻。雖然時間不太充裕，只夠飛行一次，但是我對拍出來的成果相當滿意。

拍攝時間　2015年5月

影片
看這裡！

【URL】
https://youtu.be/caAtmyxt3fo

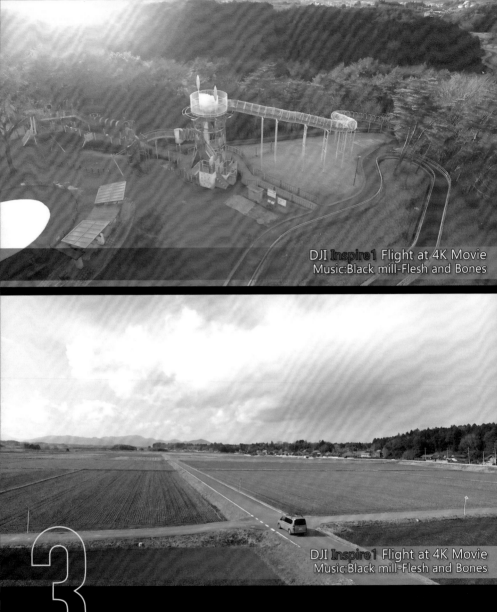

DJI Inspire1 Flight at 4K Movie
Music:Black mill-Flesh and Bones

DJI Inspire1 Flight at 4K Movie
Music:Black mill-Flesh and Bones

3 4K DEMO Movie

我買了INSPIRE 1後，試著挑戰4K格式，拍攝出這部Demo影片。裡面包括靜態與動態的被攝體，聚集了各種美景。由於是第一次以INSPIRE 1拍攝，所以現在回頭看這些作品，可以發現許多生澀的地方。請各位將這部影片當作攝影技巧的參考範例吧！

拍攝時間　2015年1月

影片
看這裡！

【URL】
https://youtu.be/snKA8-VDhsA

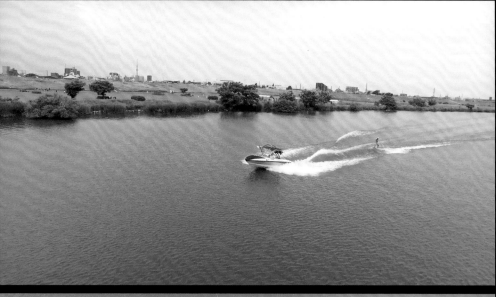

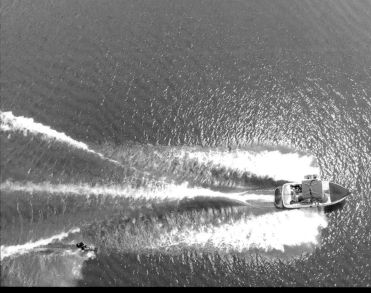

寬板滑水
wakeboard 4

我經常在這處河堤練飛，另外也有人在這裡練習寬板滑水，因此平常很多拍攝寬板滑水的機會。我和這些選手互相加了Facebook的好友，對方總是熱情地協助我拍攝。這部影片是從一整天的練習畫面中剪接出來的，不斷移動的衝浪板，是非常好的攝影練習對象。

拍攝時間　2015年5月

影片
看這裡！

【URL】
https://youtu.be/WTFOYajuC2w

空拍機是種可輕易「起飛」的遙控模型，
但是想要自由自在地「飛行」，則必須擁有一定的操控技術。

空拍機不像以往的遙控飛行器那麼難控制，
很快就能夠學會「起飛」，
容易讓新手忽略慢慢熟悉操作的重要過程。
雖然操作空拍機的過程中，會逐漸學到應遵守的道德、規則，
但是在什麼都不知道的情況下就能夠「起飛」時，
很容易因為不懂得操作而墜落。

雖然操作技術無法一蹴可幾，
但是設定目標後堅定練習，獲得的成果絕對有所差異。

因此，本書盡量提供淺顯易懂的解說、練習方法等，
希望能夠指引正要加入空拍機領域的新手。
請各位不要操之過急，好好地認識空拍機，
享受安全的飛行樂趣吧！

高橋 亨

西元2000年下半年，透過遙控多軸直升機的影片，看見飛行器在空中自由飛行的模樣，便開始摸索遙控模型。他透過自己規劃出的練習內容磨練技術，參加各種比賽、活動、網聚等。現在也任職於NPO法人 日本3DX協議會的理事代表，同時也是Hitec Multiplex Japan的贊助飛行員，並在自己營運的公司裡引進空拍機，提供各種空拍服務。

【空拍機經歷】
■2015年1月25日
第1屆Japan Drone Championship 高級組冠軍
■2015年4月5日
第2屆Japan Drone Championship 高級組冠軍
■2015年6月4日
EE東北'15 UAV（多軸直升機）比賽一般參加組　亞軍
■2015年8月1日
DJI EXPO Drone Race第1場比賽亞軍、第2場比賽冠軍
以及其他許多宣傳影片、電視廣告等的空拍作品

正確瞭解
空拍機吧！

空拍機的魅力，在於任何人都能夠輕易入門，但也因此出現了許多不具有相關知識、技術的玩家，進而引發各種問題。Part1希望能夠帶領各位在實際接觸機體之前，瞭解空拍機的相關知識，包括飛行原理、選擇機體的方式、規則、禮儀等，幫助各位帶著正確的知識，享受安心、安全的空拍機操作環境。

Part

採訪協助：Hitec Multiplex Japan

什麼是空拍機？

近年掀起話題的「空拍機」，在娛樂、商業領域都備受矚目。
接下來一起瞭解到底空拍機是什麼？為什麼近來會引起高度的關注呢？

操作簡單

擁有多支旋翼，操作靈敏度優於直升機。

高度穩定性

因為搭載各式各樣的感測器，使飛行過程更加平穩。

藉由最新技術
支援飛行

搭載「GPS」的機體可支援懸停（Hovering）功能與自動操作等。

能夠即時體驗
與鳥相同的視角

加裝「FPV（First-person View；第一人稱視角）機能」讓玩家能夠在空拍機飛行的同時，確認即時影像。

搭載相機

附相機的機體能夠輕易空拍，有些機體則與相機分開販售。

從娛樂至商用，
萬眾矚目的新遙控飛行模型

現在談到「無人空拍機」，人們多半先想到以四支旋翼在空中飛行的遙控模型（Radio Control，以下簡稱RC），這當然也屬於「空拍機」的一種，不過，其實「無人機」泛指所有「無人駕駛的飛行器」（英文「Drone」源自於「雄蜂」）。以前飛機型態的空拍機就很常運用在軍事領域，近來民間也常用來運貨或空拍等商業活動。目前也正不斷開發空拍機的功能，期待能夠運用在公共領域，在發生意外、災害時能夠用來掌握情況、運送物資等。

日本的娛樂RC領域，多半將飛機、直升機類的模型稱為「空物」，而空拍機即屬於其中一員。「空物」中有種擁有多支螺旋槳的直升機型飛行器，名為「多軸直升機（Multicopter）」。

娛樂性質較高的多軸直升機，是在2012年後開始變得普遍。多虧行動技術的進步，使感測器、GPS愈來愈小型、通用。將這些科技運用在多軸直升機上，即可為需要高度操控技術的RC飛行器大幅降低操作障礙。再加上現代的小型相機也能擁有卓越的解析度，使空拍變得更加輕鬆。再以無線網路傳輸影像，還可以實現「FPV」（First-person View；第一人稱視角），讓人一邊看著智慧型手機、平板電腦一邊操作。這些因素均吸引了傳統RC玩家以外的人，使玩家族群更加廣泛。

Check

☞ 遼闊的空拍機世界

空拍機近年的發展速度飛快，光是娛樂用的機型，就包括了可在屋內玩的超小型機種、能夠輕易執行正式空拍的機種。未來也可望活躍於民間灑農藥、地形計測等領域。

空拍機研究、訓練環境愈來愈完善。

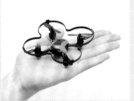

娛樂用的迷你空拍機與手掌一樣大，同樣很受歡迎。

2 空拍機穩定飛行的原因

空拍機之所以能夠穩定飛行，主要歸功於機身上裝有4～8支旋翼（Rotor）。
接下來要做的比較，是針對需要高度操作技術的傳統直升機遙控模型與空拍
機，說明兩者的原理。

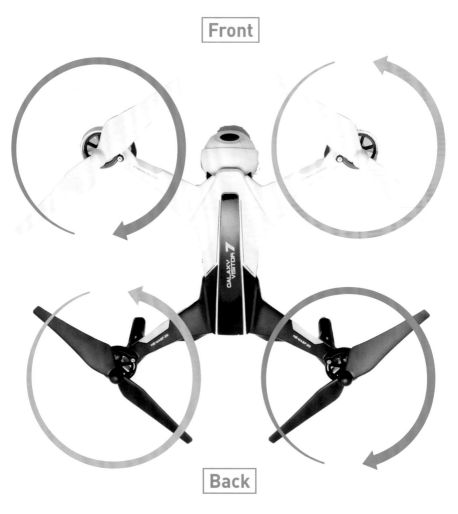

Front

Back

圖為空拍機（四旋翼空拍機；Quad Copter）的
旋翼旋轉方向。產生升力的旋翼，會以與旁邊旋
翼相反的方向旋轉，藉此抵銷反作用力，使機體
得以穩定飛行。

多支旋翼有助於
機體保持平衡、穩定飛行

空拍機的基本飛行原理與直升機相同，都仰賴旋翼（螺旋槳）產生的升力。但是，一般直升機只有1支螺旋槳（單槳），空拍機則擁有4、6、8支旋翼。這些差異與飛行穩定性與操作簡易性息息相關。

單槳直升機的螺旋槳旋轉時，反作用力會使機體往相反的方向旋轉（反力矩），因此，機尾會設置尾螺旋槳，施以與反作用力相反的力量，以預防機體旋轉。另一方面，多軸直升機的每一支旋翼，旋轉方向都與兩旁的旋翼相反，藉此抵銷彼此的反作用力，如此一來，不需要再加裝尾螺旋槳，以水平方向旋轉的旋翼，就會產生出升力。

直升機會改變螺旋槳旋轉面的角度，以控制前後左右的移動方向；空拍機則會調整各旋翼的旋轉數，透過升力的差異使機體往前後左右移動，因此不需裝設可改變旋轉面角度的機構，結構較為簡單。

【直升機的原理】

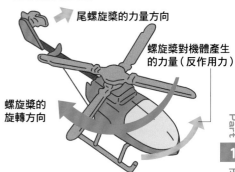

尾螺旋槳的力量方向

螺旋槳對機體產生的力量（反作用力）

螺旋槳的旋轉方向

藉主螺旋槳產生升力，藉尾螺旋槳抵銷反作用力，使機首能夠保持同一個方向。

【空拍機的原理】

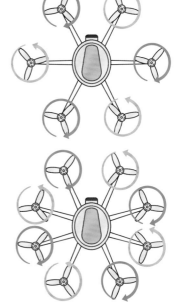

除了娛樂領域中最常見的四旋翼空拍機（4支旋翼）外，還有六旋翼空拍機（6支旋翼）、八旋翼空拍機（8支旋翼）等，無論何者，相鄰的旋翼都會以反方向旋轉。

認識空拍機的操作原理

為什麼多軸直升機能夠在天空自由飛翔呢？
基本上，分別控制各支旋翼的旋轉速度，即可使其展現出複雜的動作。

藉旋翼旋轉數
自由操控機體

空拍機的遙控主要是由下列4種動作組成：「油門（Throttle）」控制上升／下降、「升降舵（Elevator）」控制前進／後退、「副翼（Aileron）」控制往左／右的平行移動、「方向舵（Rudder）」控制機體往左／右旋轉。因此，請先記下這四個名詞吧！

空拍機所有動作都是透過調整數支旋翼的旋轉速度而成，「油門」能夠使所有旋翼同時變快（上升）或變慢（下降），特定的旋轉數能夠使旋翼的升力與機體重量達到平衡，使機體在半空中呈靜止狀態，稱為「懸停」。

水平移動、盤旋等動作也可透過改變旋翼的旋轉速度實現。在「升降舵」操作中，提高後方旋翼速度時可以前進，提高前方旋翼速度時則可後退；透過「副翼」提高右側速度時會往左，提高左側速度時則會往右。

而「方向舵」則運用了各旋翼的反作用力，使同一對角線上的順時針旋翼加速，機體就會往逆時針方向旋轉，加快逆時針旋翼的速度，機體就會順時針旋轉。善加搭配前述介紹的操作，空拍機就能夠展現出直升機、飛機難以媲美的靈活動作。

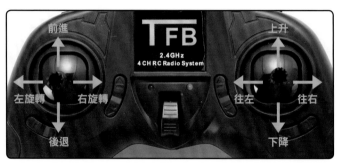

空拍機遙控器實圖，儘管操作上比直升機簡單，但是必須同時操作四個動作，因此仍然需要充分的事前練習。

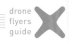

前進 (升降舵) 的原理

旋轉速度較快的後方會上升,較慢的前方會下降,使機體往前傾斜並前進,反之則會後退。

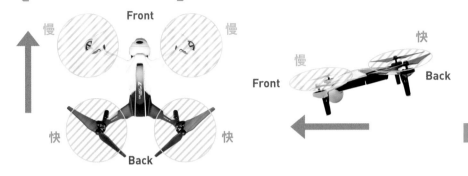

往右移動 (副翼) 的原理

旋轉速度較快的左側會上升,較慢的右側會下降,使機體往右邊傾斜並往右側平行移動,反之則會往左側移動。

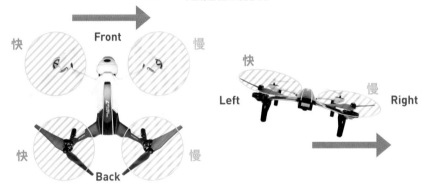

往左旋轉 (方向舵) 的原理

順時針旋轉的旋翼旋轉速度,比逆時針旋翼快時,機體會往左旋轉,反之則會往右旋轉。

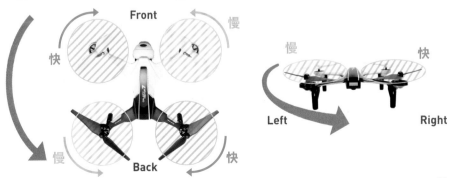

4 選擇空拍機

心一橫買了高價空拍機，結果很容易因為不善操作而損毀，或是才玩沒多久就不見了。因此，這種剛開始培養的興趣，格外講究選擇最初機種的方法。

「很快就飛得起來」與「能夠自由飛行」是不同的

前頁談到的基本操作方法，只要是曾玩過RC飛行器的人，都有一定概念吧！但是，很多根本沒聽過操作方法，甚至根本沒碰過RC飛行器的人，在嘗試空拍機時卻會不管三七二十一，直接起飛。

RC領域中，理所當然是由玩家藉遙控器操作模型，這也是RC的醍醐味。如同學開車必須耗費一段時間，從剛開始接觸RC飛行器，到不會發生任何意外的程度之間，當然也必須經過一番練習。在三度空間裡飛行的空拍機，必須仰賴玩家同時且靈活地搭配遙控器上的四種操作，從這個角度來看，其實也需要相當高的技術才能達成。

那麼，適合新手的是哪些機型呢？這時關鍵就在「目的」、「操作等級」、「預算」這三項要素。選擇附相機的機型，就能夠享受空拍、FPV的樂趣，裝有GPS的機型，則可依據座標指示飛行。

但是，實際成果仍取決於玩家的技巧。道理與開車相同，新手操作的飛行器容易碰撞、墜落、損壞，最壞的情況就是無法順利控制，使飛行器飛到看不見的地方（丟失），如此一來又得重新花錢了。因此，如果覺得自己是駕訓班等級的新手，就應該先購買便宜且易操作的練習機，對自己的技術更有自信時，再發展到進階的機型，從結果來看，這才是省錢又長遠的做法。

Point

目的	操作等級	預算
試著想像自己會使用的情況吧，例如：附設相機嗎（或是能否另行增設）？是否有FPV功能？可在室內飛行嗎？	每架空拍機的操作方法基本上都相同，對未碰過RC的新手來說，建議先買便宜的機型來練習。	最初可先藉練習機或飛行模擬器（請參考P70）熟悉操作，日後才有足夠的技巧，充分發揮昂貴機型的能力。

▶各等級的代表性機型

初階機

先藉便宜的機型，「熟悉」空拍機的操作方式吧！這時建議購買可在室內輕鬆飛行的小型機。

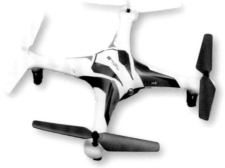

GALAXY VISITOR 8
以卓越穩定性聞名的入門款，機身輕盈使其墜落時不易損壞。

中階機

到了中階機，選擇性就更多了。有附相機的空拍型、可執行特技飛行的機型等，每架的價位為3～10萬日圓不等，能夠體驗各式各樣的功能。

RC EYE One Xtreme
小型空拍機中，堪稱機動性最佳的萬能機型。可依需求裝設運動相機等。

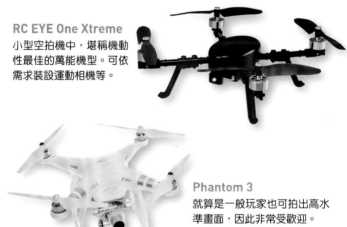

Phantom 3
就算是一般玩家也可拍出高水準畫面，因此非常受歡迎。

高階機

想拍出連專業玩家都折服的美麗空拍影片時，建議選擇這個等級的機型。一半以上的機型都要價10萬日圓以上。

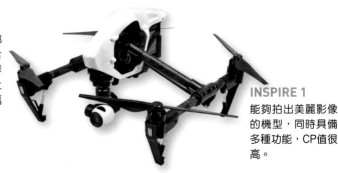

INSPIRE 1
能夠拍出美麗影像的機型，同時具備多種功能，CP值很高。

購買空拍機

依自己的技術與目的，選好適合的機型後，就可以著手購買了！
因為是新崛起的娛樂，可購買的店家、場所仍相當有限。

▶ 主要銷售通路

模型專賣店

模型專賣店的店員都擁有豐富的RC知識，新手也能夠買得安心，但是近年有減少的趨勢。

網路商店

優點是隨時都可以購買，但必須注意商品是不是公司貨。

家電量販店

受到近年風潮影響，愈來愈多家電量販店銷售空拍機，但是現場店員未必具備相關知識。

| 確認售後服務

以前的RC銷售店以模型店為主，近年愈來愈多人透過網路商店購買，甚至連家電量販店都開始銷售空拍機。雖然現況讓消費者能夠輕易比價，但是難免會有缺點。網路商店與家電量販店的店員，不是每個人都具有相關專業知識，因此遇到故障、各種問題時，必須做好自行解決的心理準備。此外，透過網路購買時，也必須留意是否買到提供保固與售後服務的公司貨。

購買高階機型時，應連同後續修理、操作訓練等服務一併列入考量，有些廠商也會針對購買後上網註冊的消費者，提供更多的售後服務、講座等。

Point

小心水貨！

目前的空拍機多半由國外品牌製造，因此網路商店可能會跳過正規代理商，以不同的管道引進水貨，這種狀況，就無法享有國內正規代理商提供的售後服務了。

STEP 6 空拍機玩家的注意事項

正因為操作門檻低，提升了空拍機引發意外的機率。
所以在加入空拍機行列之前，應先瞭解注意事項。

空拍機是會「墜落」的，
必須秉持著安全第一的心態。

認識飛行魅力的同時，也應意識到伴隨的危險

我可以理解各位在購買空拍機後，立刻想拿到住家附近試飛的心情。但是，在此之前必須先瞭解一些注意事項。注意事項的中心思想，就是「在空中飛行的物體，勢必有墜落的危險性」。很多人都以為讓空拍機飛行是很簡單的事情，但是，直升機、飛機等在空中飛翔的RC，可以說是遙控模型中難度最高的類型，因此沒有飛手會在人潮較多的地方練習。各位讀者在操作空拍機前，應先瞭解飛行可能帶來的危險，做好最壞的心理準備，以首重安全的態度進行操作。

空拍機玩家的三大注意事項

❶勿對他人造成危害
擁有數支高速旋轉的旋翼，且重達數百公克～數公斤的物體，如果以高速撞到他人的話……不僅可能造成重傷，嚴重時還會致命。

❷勿對社會造成損害
在機場、鐵路、道路、輸電線路、政府機關等重要的公共建設玩空拍機，妨礙公共業務執行時，可能遭受求償或刑罰。

❸勿侵害他人財產與權利
擅自闖入他人私有土地、侵害他人隱私等行為，都會觸犯《民法》。

不能飛行的地方

隨著入門新手增加，與飛行場所相關的意外、狀況逐漸擴大。
針對此點，政府應當會不斷修法，未來恐怕會對空拍機飛行場所限制更加嚴格。

應慎選飛行場所

對眾多的玩家來說，「在哪裡飛」是目前最大的困境。基本的飛行場所條件為：①人煙稀少、②可環顧周遭狀況、③沒有障礙物的寬敞地點。最理想的當然是自己名下的私有地，不過，隨著玩家人數的增加，民間也出現愈來愈多專門飛行場，有些滑雪場也會在夏季開放空拍機飛行。因此，請先尋找自家附近有沒有適合的地方吧！（日本飛行場資訊請參照P28）

相反地，這邊要舉出的是禁止飛行的場所。當然，除了本書介紹的場所以外，有些河床等也受到地方政府明令規定禁飛，這部分當然也應遵守。立法單位會因應狀況修正法條，故應經常確認最新資訊。如果自宅附近沒有適合的飛行場所，也應特地前往安全的場所，就結果來說這也是在保護自己。

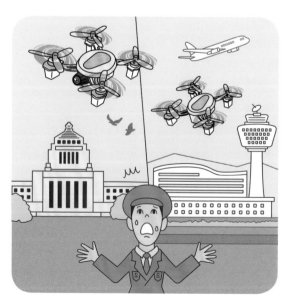

重要機關、機場附近

雖然日本曾於2015年發生過空拍機墜落在首相官邸的事件，事實上，這些重要機關附近是嚴禁空拍機飛行的！考量到飛安問題，機場附近當然也嚴禁空拍機飛行，此外，機場強烈的電波也可能干擾遙控操作，而引發空拍機失控的危險。

電波容易受到干擾的場所

空拍機操作必須仰賴電波,因此會對電波造成干擾的場所,當然就是空拍機的天敵了!在高壓電塔、輸電線路附近玩空拍機時,遙控發出的電波訊號很容易受到干擾,使玩家無法操作。此外,Wi-Fi電波強烈的地方,也可能對空拍機操控造成負面影響。

鐵軌、道路上方

考量到可能墜落的風險,絕對不可在鐵軌或道路上方飛行,此外,墜落在道路後若妨礙了交通,就會觸犯道路與交通相關的法規。

公園等人多的地方

考量到撞擊他人或墜落的風險,絕對不可在人來人往的公園裡飛行。以日本為例,目前東京都內的都立公園、庭園等119個場所,都已禁飛空拍機。大阪市亦同。

市區

顧慮的問題與公園相同,如果墜落在行人身上會非常危險,大樓之間的強風也會增添空拍機操作上的困難。因此,不管從禮儀、安全或規避風險的角度來看,市區都非常不適合飛行。

遵守空拍機禮儀

讓空拍機在空中任意翱翔的同時，也應顧慮到他人的想法、遵守禮儀。
在相關法令尚未完善的現在，更應遵守成年人應有的道德規範。

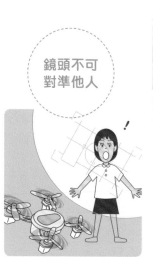

鏡頭不可
對準他人

不可擅闖
私有土地

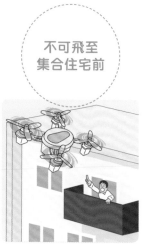

不可飛至
集合住宅前

附設相機的空拍機
可能侵害他人隱私！

空拍機飛行時除了必須注意安全外，另一個同等重要的問題即是「禮儀」。

空拍機的魅力之一，就是能夠藉相機進行相當正式的空拍，當然，有些拍攝地點甚至會有陌生人入鏡。雖然操作空拍機的玩家能夠自得其樂，但突然面對空拍機鏡頭的人，肯定會大感不快吧？此外，當空拍機飛到集合住宅等區域，即使未附設相機，但很多人看到時仍會覺得「被偷拍了」。仔細想想都能夠理解這些人的感受，可惜，有太多人輸給想玩空拍機的誘惑，情不自禁就在會對他人帶來困擾的情況下玩。現在政府與社會剛開始重視相關法條，玩家們身處如此環境時更應自我約束，想辦法兼顧自己與他人的心情。

STEP 9

防患未然的預備知識

為了避免發生重大事故，這裡將介紹空拍機玩家應具備的基本常識。
想要安全飛行，就必須學會判斷自然條件，並在平常照顧好機體。

不在天氣惡劣或夜間飛行

在戶外操作空拍機時應留意的是風。高空與地面不同，風力相當強，甚至連風向都可能出乎意料，而風速達到5m時就應該停止飛行。懂得判斷情況，不勉強飛行也是一種勇氣。未設防水功能的機型，則不可在雨天飛行。難以藉肉眼判斷機體所在位置的夜間，也應避免飛行。

不小心飛太遠時，應想辦法將損害降到最低

有時空拍機可能因風吹或操作失誤，不小心飛到過遠的地方，這時首先應注意的，就是避免空拍機飛到遙控器電波到不了的地方而失控（No Control）。真的無法藉肉眼判斷機體所在地時，就應該將「油門」往下推，讓機體緩緩地「墜落」，想辦法將損害程度降到最低。

應謹慎保養、留意電量

檢查機體是否能夠安全運作，是玩家的義務。飛行前應檢查旋翼是否破損，也應仔細保養馬達。此外，使用高能量密度的鋰聚電池時，也應格外謹慎，否則過度充電或過度放電都可能損毀，嚴重時還會釀成火災，故應格外留意。

空拍機的飛行場

日本全國除了設有RC專用飛行場外，還有空拍機專用飛行場、季節限定空拍機飛行場等，歡迎各位將這裡介紹的場所當作口袋名單！

「住家附近沒有可以玩空拍機的地方。」「我不敢一個人飛。」面臨這些狀況的人，不妨考慮RC飛行場吧！日本全國皆設有RC飛行場、直升機專用飛行場，其中也有開放空拍機飛行的地方。這些場所通常聚集了長年泡在RC領域的老手，有助於學習規則、技術。

此外，近來也有滑雪場開放冬季以外的期間，也出現了空拍機專用飛行場。這些地方聚集的都是空拍機同好，因此能夠更加盡情地享受飛行樂趣。

Drone Port List

R C 飛 行 場

AEROMAX RC FLYING CLUB

RC領域名人松井ISAO在此處開辦了空拍機學校。
※詳情請洽官網。

地 茨城縣常総市坂手町樋の口　鬼怒川河川敷西岸
☎ 048-997-1325
使用條件｜會員制｜一般人可入場｜有免費體驗
※有提供一日會員的服務（另行詢問）。

ALPHA RC CLUB

空拍機、直升機等各種飛行器都可來此享受飛行。

地 奈良縣奈良市生琉
☎ 090-2116-1427
使用條件｜會員制｜一般人可入場｜有免費體驗

加西RC PARK FIELD

以大型RC為主，新手也能獲得親切指導。

地 兵庫縣加西市桑原田町296-141
☎ 0790-49-3670
使用條件｜會員制｜一般人可入場｜有免費體驗
※必須投保RC保險並確認可飛範圍。

酒田R/C Flying Club飛行場

擁有適合飛行的遼闊土地，是由俱樂部管理、經營的會員制飛行場。

地 山形縣酒田市上安町1-2-1
☎ 090-6225-6259
使用條件｜會員制｜一般人可入場｜有免費體驗
※註冊費1萬日圓（1年）、必須投保RC保險並遵守俱樂部規定。

R C 飛 行 場

CHIRORIN MURA CAMPGROUND

RC飛行場最長達200m。

地 岡山県加賀郡吉備中央町神瀬1612-1
☎ 0867-34-0027

使用條件 會員制　一般人可入場　有免費體驗

※必須投保RC保險並確認可飛範圍。
※非住客使用一律收費。

Kasaoka Fureai Air Station

每年有超過150天有RC玩家進場飛行，相當受歡迎。

地 岡山県笠岡市カブト西町91
☎ 0865-69-2143（笠岡市公所農政水產課）

使用條件 會員制　一般人可入場　有免費體驗

季 節 限 定

會津高原TAKATSUE滑雪場

冬季可以滑雪，其他季節則有登山車運動等，能夠來此享受各種戶外活動。

地 福島県南会津郡南会津町高杖原535
☎ 0241-78-2241

使用條件 冬季以外　一般人可入場　有免費體驗

※僅供住宿者、投保RC保險者使用，採預約制。

舞子空拍機飛行場

離高速公路交流道約2分鐘路程，是地段極佳的人氣度假勝地。

地 新潟県南魚沼市舞子2056-108
☎ 025-783-4100

使用條件 冬季以外　一般人可入場　有免費體驗

※欲前往舞子度假村的遊客，應在三天前電話預約。

斑尾高原飛行場

標高1000m的高原度假勝地，開放飛行的區域是80萬坪寬的滑雪場。

地 長野県飯山市斑尾高原
☎ 0269-64-3311

使用條件 冬季以外　一般人可入場　有免費體驗

※僅供住宿者、投保RC保險者使用，僅可使用2.4GHz頻段，並應貼有技適貼紙（符合技術標準的證明）。

CROSSWIND飛行場

聚集了空拍機等各種RC的玩家。

地 埼玉県児玉郡神川町肥神流川
✉ kdkr@tg8.so-net.ne.jp

使用條件 會員制　一般人可入場　有免費體驗

※必須投保RC保險並確認可飛範圍。

空 拍 機 專 用

SKY GAME SPLASH

全日本首座空拍機專用賽場。
※詳情請洽官網。

地 千葉県千葉市若葉区金親町498
☎ 043-312-1396

使用條件 會員制　一般人可入場　有免費體驗

物流飛行ROBOT TSUKUBA研究所

JUIDA（一般社團法人日本UAS產業振興協議會）的第1號實驗飛行場（請參照P150）。

地 茨城県つくば市和台17-5
☎ 03-5244-5285

使用條件 會員制　一般人可入場　有免費體驗

※以商用、研究用為主。

空拍機相關法律

享受空拍機樂趣時，當然也必須遵守法律與相關條例，這邊以日本法律為例，要介紹兩種玩空拍機時一定要注意的規範，那就是《航空法》與《電波法》。

航空法

空拍機屬於《航空法》裡定義的模型飛機，必須注意下列三大重點：①禁止在以機場為中心的半徑9km內飛行、②在飛機航線下方飛行時，最高僅可飛到150m、③航線以外的最高飛行高度為250m。

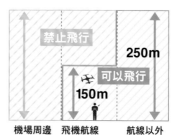

專業規格的高階機中，有部分機型可飛到150m以上，但是這個高度已經無法以肉眼判斷機身所在位置了。

※日本國會正在討論修正案，擬禁止在人潮或住宅密集處的上空、夜間、操作者肉眼無法確認位置的範圍飛行。

電波法

RC電波屬於《電波法》的範疇，日本國內銷售的空拍機，均使用2.4GHz頻段，發射電波的機器都必須經過總務省的授權機關認證，取得「技術基準適合證明（技適）」，銷售代理商提供的公司貨均已獲得認證，使用未經認證的水貨時形同違法。

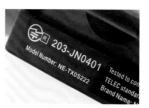

證明製造商已取得認證的「技適標章」。

Check

👉 活用空拍機保險

為了能夠盡情享受飛行樂趣，建議考慮投保以備不時之需。目前最普遍的保險，是一般財團法人日本RC電波安全協會，提供給註冊為RC操控士的人的「RC保險」。另外，也可善用購買空拍機時，各製造商建議加購的保險方案。

RC保險　在日本RC電波安全協會（http://www.rck.or.jp/）註冊（4500日圓）為RC操控士的同時即可加保。保險額度最高為每事故1億日圓（僅娛樂用途適用）。

製造商保險　以Phantom 3為例，購買時註冊賠償保證制度，發生事故時理賠第三人1億日幣，第三人財務5000萬日幣。

先在室內練習吧！
【初級篇】

初級篇將針對剛入門的新手，提供空拍機的操作說明。最初請先在沒有太多顧忌又安全的室內練飛。本單元將從剛開箱時的狀態開始，依序介紹充電方法、開啟電源的方法、遙控器的握法等，請各位先在室內反覆練習，熟悉空拍機「飛行」的感覺吧！

Part

2

瞭解初階機的特性

剛入門的新手，不妨從堅固又便宜的機型開始，藉此熟悉空拍機的基本操作技巧吧！本書的初階技巧解說，將以適合新手的GALAXY VISITOR 8為例，介紹各種操作的練習方法。

GALAXY VISITOR 8

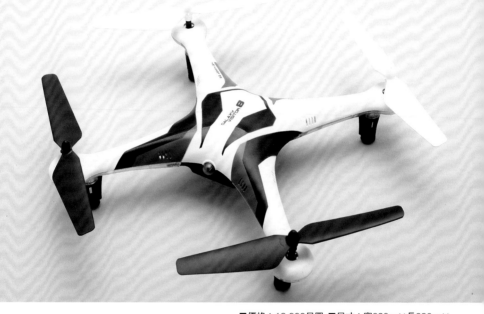

■價格：12,800日圓 ■尺寸：寬230mm×長230mm×高72mm 重量113g ■飛行時間：約10分鐘 ■電池：3.7V 700mAh Li-Po ■電波可達距離：約100m ■顏色／黑色&白色、綠色&灰色 ■諮詢窗口：Hitec Multiplex Japan ■URL：http://www.hitecrcd.co.jp/products/nineeagles/galaxyvisitor8/

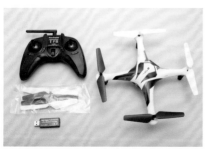

開箱之後可以看到空拍機、遙控器、備用旋翼1組（4片）、1顆電池、1個USB充電器，是飛行所需的最低條件。

適合新手大量練習的機型

瞭解玩家應注意的事項後，終於要進入實踐篇了。接下來就讓空拍機實際起飛，親手操作看看吧！建議新手從練習機開始，不慎操作失敗而損壞或丟失時，損失才不至於會太慘重。這邊推薦的練習機種，是Hitec Multiplex Japan旗下的「GALAXY VISITOR 8」。

雖然沒有拍攝功能，但是售價只要1萬日圓左右，價格相當平易近人，這個系列的評價也都很不錯，操作性與穩定性都很棒。以娛樂的角度來說，GALAXY VISITOR 8的機體較大，能夠輕易地以肉眼確認所在位置，輕盈的特質也使其墜落後不易壞掉。每充一次電約可飛行十分鐘，足以供應大量的練習。真的撞壞了，也有備用旋翼可以更換，令人安心。

完全沒碰過相關操作的新手，請先在室內練習，培養飛行與操作的手感。

GALAXY VISITOR 8在全系列中屬於偏大的機型，因此可清楚看見機體的動作與方向，是很適合新手的尺寸。

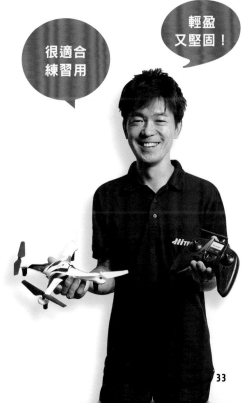

Part

2

先在室內練習吧！【初級篇】

啟動前的準備

買來空拍機之後，開箱確認完內容物，即可開始充電。
空拍機的電池多半為各機型專用。

1 │ 將電池充電

小型空拍機的電池，都使用圖中這種
鋰聚合物（Li-Po）電池，簡稱為鋰
聚電池。鋰聚電池的特色是小巧、高
輸出，聚合物又具有輕量的特質，故

常用於RC飛行器。由於鋰聚電池的
充電率很高，因此一天可以充好幾次
電，但是充電時間過長卻會造成損
壞，必須格外留意。

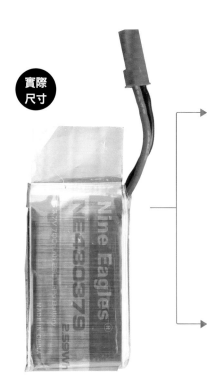

實際
尺寸

【用電腦充電】

最常見的充電法，
就是以附屬的USB
充電器連接電腦，
建議充電時間為70
分鐘左右，開始充
電時會亮紅燈，充
電完畢時紅燈會開
始閃爍。

【用插座充電】

如果有可以將USB
轉成一般插座的轉
接頭（在百圓商店
就買得到），即可
輕易地加快充電的
速度。

2 | 遙控器裝入電池

操作空拍機時,機體與遙控器都需要電力,而遙控器的電力來源則是乾電池。打開遙控器後方的蓋子,對準正負極後安裝好電池、覆上蓋子即可。

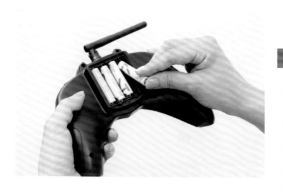

3 | 仔細閱讀說明書

準備完成後,在等待鋰聚電池充飽電之前,先仔細閱讀說明書吧!說明書上寫有簡單的操作方法、注意事項,請先全部看過一次吧!

Check

☞ **電池種類依機型而異**

圖中均為空拍機專用的鋰聚電池,即使出自同一家製造商,各個機型適用的電池仍不盡相同,這一點在日後購買電池時必須格外留意。此外,準備數顆電池讓空拍機連續飛行時,可能對馬達造成過度的負擔。因此建議先以單顆電池為主,充電時就讓機體休息一下,才能減少故障率,延長空拍機的壽命。

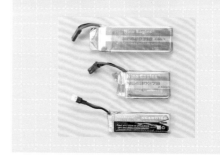

確認遙控器

在實際操作之前,先記住遙控器上各個按鈕的功能吧!
雖然每架飛行器都有不同的功能,但是基本操作方法都相同。

Flip鍵

可實現特技飛行「翻轉」的
按鍵,詳細將在P68的中級
篇解說。

天線

幫助遙控器將電波傳
輸到空拍機的天線,
形狀依機型而異。

右操作桿

可控制空拍機的上升、
下降(油門)與左右移
動(副翼)。

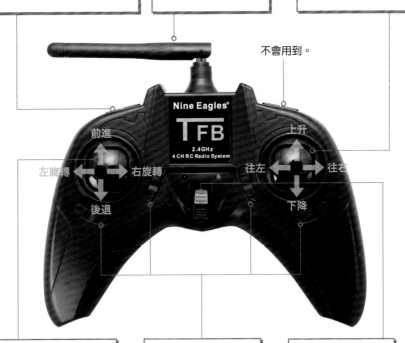

不會用到。

Nine Eagles®

TFB

2.4GHz
4 CH RC Radio System

前進

左旋轉 右旋轉

後退

上升

往左 往右

下降

左操作桿

可控制空拍機的前後移
動(升降舵)、旋轉動
作(方向舵)。

微調按鍵

當空拍機的動作不
穩定,會左右搖晃
的時候,可藉此微
調。

電源

遙控器的電源鍵,
開啟時會亮紅燈。

1 | 確認操作桿的動作

位在遙控器左右的2根操作桿，是控制空拍機動作的重要工具。首先請拿起遙控器，以大拇指推動操作桿，確認是否太緊或太鬆等。

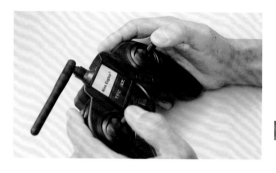

<div align="right">
Part

2

先在室內練習吧！【初級篇】
</div>

2 | 習慣握法

空拍機必須透過精細的滑桿操作，控制機體的動向，因此握著遙控器時，手指不能離開操作桿。很多新手都會不小心鬆開手指，故請特別留意。

有些人會捏住操作桿，以提升操作時的穩定感。

【天線的方向】

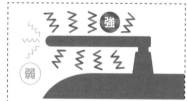

強

弱

天線為什麼是橫向？
遙控器發出的電波，以天線兩側最強，頭部最弱，為了使電波能夠順利傳輸到機身，操作時天線都會往旁邊折起。

☞ 遙控器有兩種模式

Check

空拍機的遙控器有兩種模式，「模式1」是藉右操作桿控制油門，「模式2」會藉左操作桿控制油門。日本國內一般買到的幾乎都是「模式1」，買水貨的話就有可能拿到「模式2」。

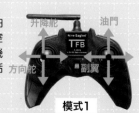

升降舵　　油門

方向舵　　副翼

模式1

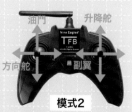

油門　　升降舵

方向舵　　副翼

模式2

STEP

4 打開電源

充電完畢、確認遙控器操作後，終於可以開啟空拍機的電源了。
開啟電源可以說是RC的基本，故應審慎執行。

1 開啟遙控器的電源

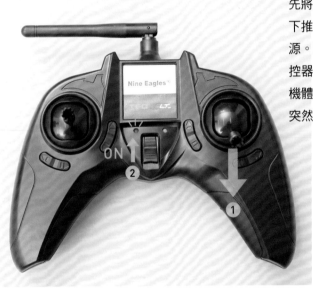

先將遙控器的右操作桿往下推，再開啟遙控器的電源。開啟電源前，未將遙控器的右操作桿往下推，機體可能會在通電的瞬間突然動作。

※有些遙控器的操作桿會在電源開啟後自動回到中間，這時就不需要特別再往下推了。

Check

☞ 危險的「No Control」？

玩RC時務必遵守開啟電源的順序，先開遙控器再開機體，否則，當遙控器電源呈off，機體電源卻是on的時候，機體可能會因為電波干擾而失控暴衝，這個狀態即稱為「No Control」，相當危險。因此，關閉電源時也應遵守先關機體再關遙控器的順序。

2 | 開啟機體的電源

開完遙控器的電源後，即可將空拍機的電源扳到on。但是，GALAXY VISITOR 8本身沒有電源開關，只要連接電池與機體的線路即可開啟電源。完成後應立即將機體水平擺放在遙控器的附近。

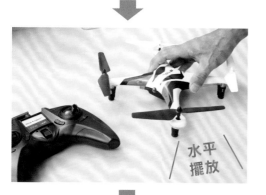

水平
擺放

3 | 數秒內即同步完成

將空拍機放在遙控器旁靜待數秒，讓兩者的訊號互相接通，等機體的LED燈亮時即代表同步完成，接下來就可以開始操作囉！

Check

☞ 開機後讓機體
感應真正的水平

開啟電源後，空拍機會先感應「水平」，才能夠在飛行時保持平穩。如果一開始沒將機體擺平，使其在保持傾斜狀態時，錯以為這就是「水平」，飛行時再怎麼努力想要筆直上升，機體仍會傾斜。

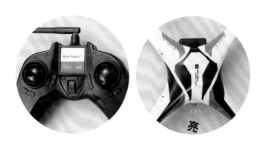

亮

正式起飛之前！

正式起飛之前先瞭解注意事項，練習時才能更加順利。
想要享受飛行的樂趣，就要小心別造成意外與受傷！

1 確保安全的空間

初級篇將室內視為主要練習環境。一般家庭如果有5坪的客廳時，就能夠安心地練習盤旋。這時，應留意練習場所內是否有玻璃等易碎物品，會不會撞到他人致使傷害，尤其是附近有行為難以預測的兒童時，則應挪至其他房間練習。

檢查表

☑ **足夠的寬敞度**

☑ **沒有任何易碎、易壞的家具**

☑ **附近沒有人**

2 注意連續飛行時間

GALAXY VISITOR 8 的狀況

10分鐘

一般業餘玩家的空拍機連續飛行時間都是5～10分鐘。空拍機使用的是鋰聚電池，電力耗盡時仍持續飛行的話稱為「過度放電」，會加速鋰聚電池損壞。GALAXY VISITOR系列電力快耗盡時，機體本身會有LED燈閃爍，這時請立即停止飛行。

偏移時應善用「微調按鍵」

儘管室內無風，開啟電源的方法也正確，空拍機卻無法筆直上升，就代表機體感應到的「水平基準」是錯誤的，這時應使用遙控器操作桿之間的微調按鍵重新調整。

下圖的四個微調按鍵分別對應油門、升降舵、副翼、方向舵，如果機體會不受控地往左偏時，就調整右操作桿下方的微調按鍵，在右側按一次，增加往右飛行的力道，與往左偏的力道相抵，反覆微調後即使不推動操作桿，機體也會保持一

定穩定度地懸停在半空中。公司貨的空拍機基本上都已經事先調好，得飛上數次才會產生偏移問題。微調工作基本上還是由熟悉者操作比較安心，要自己調整時則應讓機體稍微浮在半空中，一次按一下慢慢調整即可。

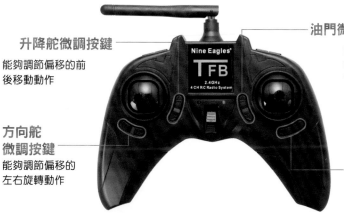

升降舵微調按鍵
能夠調節偏移的前後移動動作

油門微調按鍵
能夠調節偏移的上升、下降動作

方向舵微調按鍵
能夠調節偏移的左右旋轉動作

副翼微調按鍵
能夠調節偏移的左右移動動作

Nine Eagles®
TFB
2.4GHz
4 CH RC Radio System

微調方法	①讓機體稍微浮起 ②按下與機體偏移方向相反的微調按鍵 ③反覆著地、起飛，**每次僅按1次微調按鍵**

基礎①油門（上升、下降）操作

透過調整油門來上升、下降，可以說是空拍機操作基本中的基本。
首先，請先將空拍機擺在地面，讓空拍機階段性地浮起吧！

練習目標 **使機體可順利地上下移動**

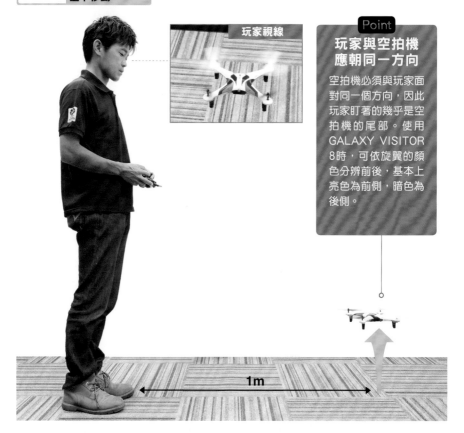

玩家視線

Point
玩家與空拍機應朝同一方向

空拍機必須與玩家面對同一個方向，因此玩家盯著的幾乎是空拍機的尾部。使用 GALAXY VISITOR 8時，可依旋翼的顏色分辨前後，基本上亮色為前側，暗色為後側。

1m

1 將右操作桿往上推，使空拍機上升

將空拍機放在與身體相距1m左右的距離，將事先往下推的右操作桿緩緩地往上推。空拍機的旋翼就會開始旋轉，慢慢地浮起。

25

2 | 將右操作桿往下推，使空拍機下降

等空拍機浮起後，就停止右操作桿的動作，接著再往下推使機體下降。動作應緩和沉穩，避免讓機體一口氣上上下下，先練習讓機體穩定著地。

Point

盯著空拍機的所有旋翼

在室內練習時，空拍機的飛行高度多半低於玩家的視線。當玩家能夠俯視所有旋翼時，會使操作更加流暢。

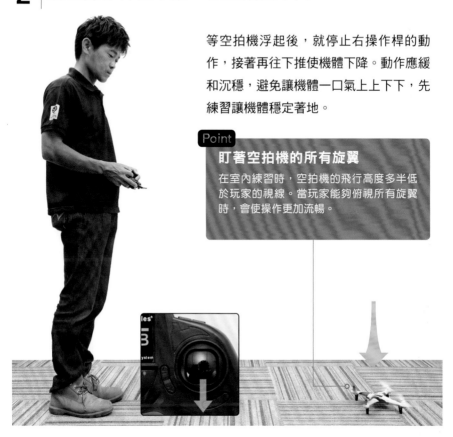

3 | 調節右操作桿，熟悉起飛與著陸的手感

再次讓空拍機起飛，這次可將高度提升至30～40cm，並反覆練習起飛、降落。

Check

☞ **確實熟悉起飛與著陸**

每次飛行都一定會起飛與著陸，可以說是非常重要的操作。因此，應先反覆練習稍微上升後再緩緩下降，藉此熟悉油門的操作方法。

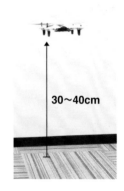

30～40cm

基礎②升降舵（前進、後退）操作

學會懸停之後，就可以試著讓空拍機在半空中前後移動。
這裡要學的就是「升降舵」的動作，必須以右手操作油門的同時，藉左手控制升降舵

練習目標　**使機體可準確地移動到目標距離**

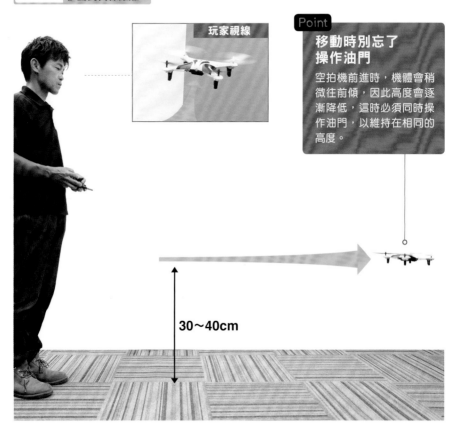

玩家視線

Point

移動時別忘了操作油門

空拍機前進時，機體會稍微往前傾，因此高度會逐漸降低，這時必須同時操作油門，以維持在相同的高度。

30～40cm

1 | 將左操作桿往上推，使空拍機前進

藉右操作桿調節油門，使空拍機上升到30～40cm高時，將左操作桿往上推，使空拍機前進。前進一段距離後使左操作桿回到中央，再將右操作桿往下推，使其慢慢地降落。

2 │ 將左操作桿往下推，使空拍機後退

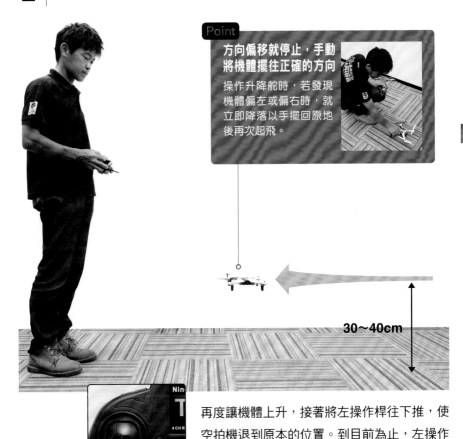

Point

方向偏移就停止，手動將機體擺往正確的方向

操作升降舵時，若發現機體偏左或偏右時，就立即降落以手擺回原地後再次起飛。

30～40cm

再度讓機體上升，接著將左操作桿往下推，使空拍機退到原本的位置。到目前為止，左操作桿都只要上下推動即可，小心別往左右推。

Check

☞ 在前後各1m的範圍內反覆移動，訓練距離感

練習空拍機操作時，也應事先決定好欲移動的距離。藉由從上升處前進1m、後退1m的方式練習，才能夠熟悉掌控距離的手感，習慣之後再把距離拉長到2m吧！

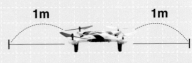

1m 1m

7 | 基礎③副翼（往左、往右）操作

接下來要練習操作左右移動的「副翼」，這時站在原地會看到的是機體左右兩側，因此頭部與視線必須跟著機體移動。這時請找個適當的地方，配合基礎①②③練習懸停吧

| 練習目標 | 善用懸停＋副翼連續飛行10分鐘 |

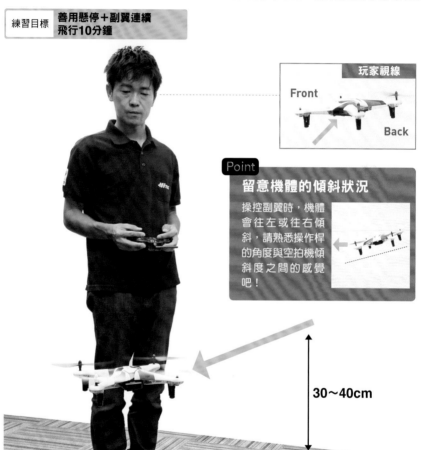

玩家視線

Front

Back

Point

留意機體的傾斜狀況

操控副翼時，機體會往左或往右傾斜，請熟悉操作桿的角度與空拍機傾斜度之間的感覺吧！

30～40cm

1 | 將右操作桿往右推，使空拍機往右移動

藉右操作桿的油門使空拍機起飛後，將右操作桿往右推，空拍機就會往右移動，這時映入玩家眼簾的是空拍機的左側。

2 | 將右操作桿往左推，使空拍機往左移動

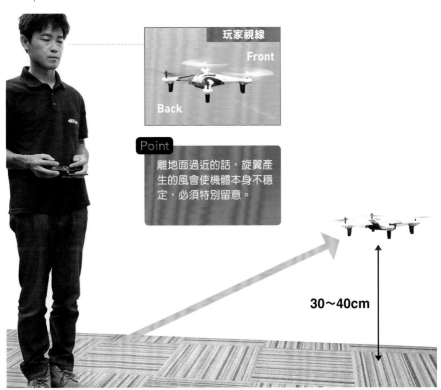

玩家視線

Front

Back

Point
離地面過近的話，旋翼產生的風會使機體本身不穩定，必須特別留意。

30～40cm

往右移動約1m，這次換將右操作桿往左推，使空拍機往左移動，這時映入玩家眼簾的是空拍機的右側。飛行時必須交錯微調油門與升降舵，才能和地板、牆壁保持適當的距離。

Check

☞ 練習到能夠自在懸停的地步

善加微調油門、升降舵、副翼這3個操作，即可使空拍機在目標區域懸停。請反覆練習直到空拍機能夠順利地停在目標高度、距離吧！

啪噠

Part 2 先在室內練習吧！【初級篇】

8 基礎④方向舵（旋轉）操作

藉單一操作驅動空拍機的基本操作中，最後要介紹的就是「方向舵」。
由於這個動作必須使空拍機轉向，變成與玩家面對面，因此難度更升級。

練習目標　**善用目前所有的操作法，**
連續飛行10分鐘

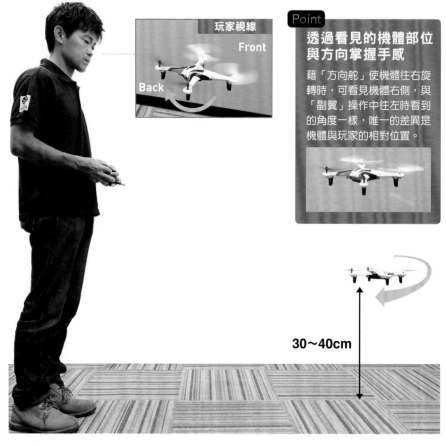

玩家視線

Front

Back

Point

透過看見的機體部位與方向掌握手感

藉「方向舵」使機體往右旋轉時，可看見機體右側，與「副翼」操作中往左時看到的角度一樣，唯一的差異是機體與玩家的相對位置。

30~40cm

1 將左操作桿往右推，使空拍機往右旋轉

機體維持懸停的同時，將左操作桿往右推，空拍機即會往右旋轉，這時先練習讓機體旋轉45度。

2 | 將左操作桿往左推，使空拍機往左旋轉

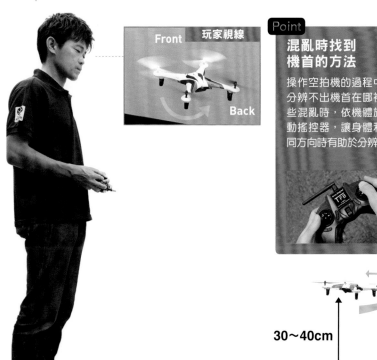

Front 玩家視線

Back

Point

混亂時找到機首的方法

操作空拍機的過程中，很容易分辨不出機首在哪裡，覺得有些混亂時，依機體旋轉方向轉動搖控器，讓身體和機首面對同方向時有助於分辨。

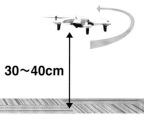

30～40cm

機體維持懸停的同時，將左操作桿往左推，空拍機即會往左旋轉，回到原本面對的方向後，再往左旋轉45度。

Check

☞ 反覆練習，循序漸進地增加旋轉幅度

習慣45度後，接著就可以依序練習90度、180度旋轉，在練習旋轉的同時，也努力提升對機體方向的掌握能力吧！

45度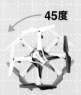

90度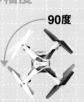

180度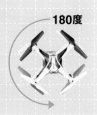

脫離初級者的應用練習

學會基本操作後，就可以進一步練習了。
例如：與空拍機面對面地操作、搭配各種基本操作，讓空拍機展現出不同動作。

1 面對面練習

與空拍機面對面的話，操作方向就會與前面的練習相反。所以接下來要練習面對機首時的升降舵（前後）、副翼（左右）、方向舵（旋轉）操作。就像對著鏡子做動作般，最初會有些混亂，但是熟悉之後就知道往哪個方向推動操作桿，可讓空拍機往哪個方向飛，操作起來會順暢許多，因此，應先讓身體熟悉各種狀況。而這也是RC領域共通的練習方法。

練習目標 | 與空拍機面對面，使機體連續懸停10分鐘

【鏡像練習時的操作範例】

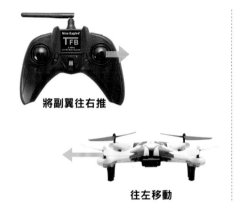

將副翼往右推

往左移動

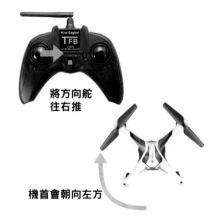

將方向舵往右推

機首會朝向左方

2 | 矩形路徑

練習目標　**能夠順利地沿著矩形路徑飛行**

接下來善用油門、升降舵、副翼、方向舵，使空拍機沿著矩形路徑飛行吧！習慣之後即可稍微提升速度，並想辦法使飛行過程更加順暢。這時順時針方向與逆時針方向都應該要多加練習。

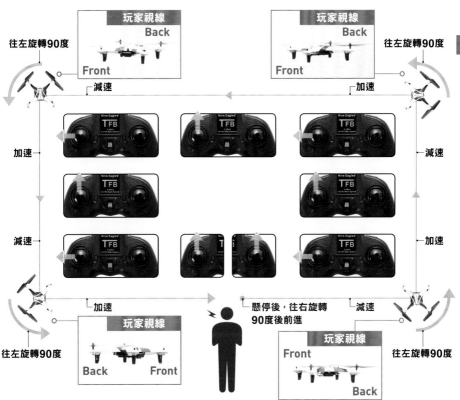

Part 2 先在室內練習吧！〔初級篇〕

Check

👉 **各階段的練習時間設定為1次電量！**

從前面介紹到這邊的各階段練習，建議以一次電量為一個階段的速度練習。以GALAXY VISITOR 8來說，只要能夠連續10分鐘都沒落地，就可以前往下一個階段了。雖然10分鐘聽起來很短，但是由於操作空拍機時必須集中精神，因此感受到的時間會比實際來得漫長許多。

column

往下一步邁進之前……

確保飛行安全的
空拍機保養

1 經常確認旋翼的損傷狀況

在室內飛行時，空拍機很容易撞上牆壁、天花板、家具，因此必須經常檢視旋翼是否折彎了，若有損傷的話就立即更換。

2 保持馬達清潔

馬達運轉後會透過齒輪帶動旋翼，由於齒輪很容易卡進灰塵、毛髮等，導致旋轉流暢度降低。故應藉精密螺絲起子定期拆解此處、清除雜物，另外也可使用氣壓式除塵噴劑。

3 謹慎使用電池

鋰聚電池充滿至100%的情況下，如果環境氣溫上升，電池內的電壓就會跟著上升，進而引發過度充電的問題。因此，不常使用時，建議使鋰聚電池維持在70%左右即可。過度充電與過度放電都會導致鋰聚電池損壞，內容物甚至會變成氣體，使電池膨脹，故看見電池膨脹的話請勿再使用。

70%

讓空拍機在戶外飛翔吧！
【中級篇】

進入中級篇，終於要帶各位到戶外練習了！本單元要介紹的除了與室內練習不同的注意事項外，也會介紹空拍所需的APP設定、攝影方法等。同時也會運用Part2學到的基本操作方式，透過不同的組合表現各種「進階操作」。請各位努力練習，讓空拍機可以隨心所欲地飛翔吧！

Part

在戶外挑戰飛行吧

經過充分的室內練習，提升自信後，接下來終於可以到戶外飛行了！
但是受到自然條件影響，飛行難度卻大幅提升！
本單元起要使用的是附相機的中階機。

GALAXY VISITOR 6

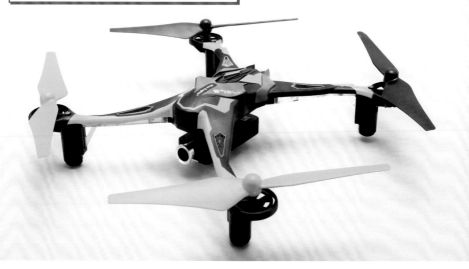

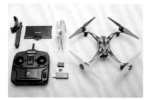

■價格：35,000日圓 ■尺寸：寬199mm×長199mm×高54mm（不含旋翼）重量115g ■相機：130萬畫素／1280×720pixel ■飛行時間：約7分鐘 ■電池：3.7V 700mAh Li-Po ■電波可達距離：約120m ■顏色／綠色、藍色、紅色 ■諮詢窗口：Hitec Multiplex Japan ■URL：http://www.hitecrcd.co.jp/products/nineeagles/galaxyvisitor6/

除了機體、電池、遙控器以外，還附有可裝在遙控器的手機支撐架、手機支撐架遮罩、備用旋翼1組（4片）、USB充電器、記錄影像用的micro SD記憶卡（2GB）、micro SD讀卡機，組裝完畢後即可享受空拍樂趣。

〔VIDEO／PICTURE ON〕鍵

按下後可錄影或拍照。在錄影途中按下即可拍攝照片。

〔VIDEO OFF〕鍵

按下後即停止錄影，且影片會記錄在micro SD記憶卡裡。

同時嘗試空拍與FPV吧！

中級篇要談的是戶外飛行。即使在室內飛行狀況良好，到了戶外卻會受到各種自然因素影響，使飛行條件瞬息萬變。

其中，最應該重視的因素就是「風」。較輕的空拍機，在強風面前儼然就是樹葉，轉眼間就被吹到其他位置了，操作困難度遠超過想像。因此，風速超過5m時就應停止飛行，但是，對新手來說，即使風速未達此標準，只要是能夠吹動頭髮的強度，就不太適合飛行。因此，第一次在戶外飛行時，先選擇無風的日子吧！

在戶外飛行時，多少都會想體驗空拍的樂趣。因此，這裡可以選擇附相機的中階機。2014年於日本上市的GALAXY VISITOR 6，是擁有大量玩家的熱門機型，操作性與穩定性都相當卓越。雖然相機只有偏低的130萬畫素，但是裝上智慧型手機、平板電腦等，就能夠實行FPV是其一大魅力。故後續除了說明本機型的戶外練習方法外，也將介紹空拍、FPV的方法。

Part **3** 讓空拍機在戶外飛翔吧！【中級篇】

能夠輕易練習FPV飛行

建議剛踏進空拍領域的人選擇這架

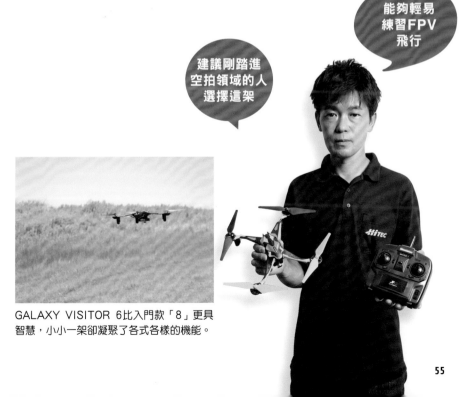

GALAXY VISITOR 6比入門款「8」更具智慧，小小一架卻凝聚了各式各樣的機能。

55

安裝可操作相機的APP

只要下載GALAXY VISITOR 6專用的APP，調好FPV相關設定，就可透過智慧型手機、平板電腦，看見搭載相機拍到的影像。

1 下載APP

首先，應在智慧型手機、平板電腦裡，安裝用於空拍、FPV的APP「NineEagles」。iOS與Android均支援此程式。

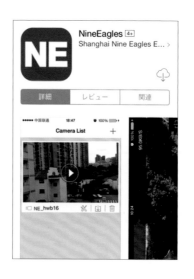

【iOS 】
在「AppStore」檢索「NineEagles」後，點選LOGO與右圖相同的APP並進行安裝。

【Android 】
掃描商品說明書上的QR Code，或輸入網址（http://www.hitecrcd.co.jp/software/nineeaglesgv6.apk）後前往下載。

2 透過Wi-Fi連上機體

依遙控器、機體的順序開啟電源後，進入智慧型手機或平板電腦的「Wi-Fi設定」，選擇「NE_NineEagles」，輸入說明書記載的預設密碼以連接。

3 | 開啟APP後，連接相機

點選「NineEagles」，啟動後會看見右圖的「Camera List」畫面。點選❶〔Add〕鍵後即可連接機體上的相機，點選❷〔FPV Start〕鍵，就能夠以全螢幕顯示相機拍到的畫面。

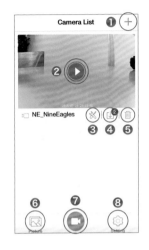

❶〔**Add**〕鍵 ·············· 連接相機後增加選單。
❷〔**FPV Start**〕鍵 ······· 全螢幕顯示即時影像。
❸〔**相機設定**〕鍵 ·········· 調整相機設定。
❹〔**Download**〕鍵 ······ 將存在micro SD記憶卡中的影片傳到APP裡。
❺〔**Delete**〕鍵 ············ 藉〔Add〕增加的相機選單，可透過此鍵刪除。
❻〔**Picture**〕鍵 ·········· 確認拍下的照片、影片。
❼〔**Camera List**〕鍵··· 從其他畫面跳回本畫面。
❽〔**Setting**〕鍵 ········· 可以變更APP的顯示語言等。

4 | 觀看、拍攝 FPV畫面

能夠即時觀看機體相機拍攝影像的FPV畫面，點擊畫面會跳出操作選單，另外也可透過遙控器的按鍵操作錄影／停止。

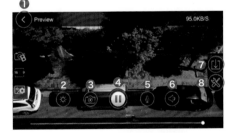

❶〔**Preview**〕鍵 ·········· 返回「Camera List」畫面。
❷〔**背光**〕鍵 ·············· 調整背光。
❸〔**Picture**〕鍵 ·········· 拍攝照片。
❹〔**Start・Stop**〕鍵 ······ 開始／停止錄影。
❺〔**靜音**〕鍵 ·············· 可設定是否錄進攝影過程中的聲音（智慧型手機接收到的聲音）。
❻〔**Volume**〕鍵 ·········· 調節播放影片時的音量。
❼〔**Download**〕鍵········ 將存在micro SD記憶卡中的影片，傳到APP裡。
❽〔**相機設定**〕鍵 ·········· 調整相機設定。

點選「Camera List」裡的〔Picture〕鍵，即可開啟上圖的「Picture」畫面以確認拍好的影片、照片。

藉由FPV空拍

在智慧型手機裡安裝FPV專用APP後，就先進行試拍吧！
這裡要介紹的是空拍的流程與關鍵，同時也會說明讀取檔案的方法。

1 備妥FPV所需元素

藉附屬的手機支撐架在遙控器上安裝智慧型手機或平板電腦，目前可支援的寬度為6～8cm。連接空拍機的相機與智慧型手機，並開啟FPV畫面後再讓空拍機起飛。

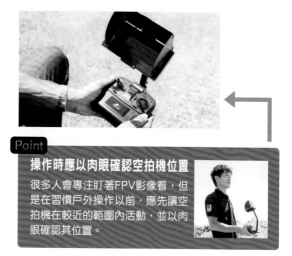

Point

操作時應以肉眼確認空拍機位置

很多人會專注盯著FPV影像看，但是在習慣戶外操作以前，應先讓空拍機在較近的範圍內活動，並以肉眼確認其位置。

2 藉遙控器的按鈕錄影

按下遙控器右後方的〔VIDEO/ PICTURE ON〕按鈕即可開始錄影，按下左後方的〔VIDEO OFF〕按鈕即可停止錄影。只要記得手持遙控器時，右邊是on、左邊是off就簡單得多！透過智慧型手機的FPV介面上的〔Start・Stop〕鍵同樣可以操作錄影。

〔VIDEO/PICTURE ON〕按鈕　　〔VIDEO OFF〕按鈕

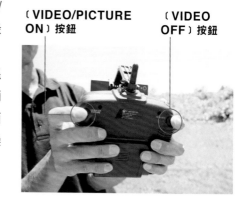

3 拍攝照片

空拍機的遙控器只有錄影時才能夠拍照，因此，先藉2的操作開啟錄影後，再按一下〔VIDEO/PICTURE ON〕即可拍照。使用FPV介面的〔picture〕鍵時，就算沒有在錄影仍然可以拍照。

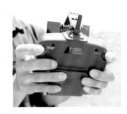

Part 3 讓空拍機在戶外飛翔吧！【中級篇】

4 取出檔案後保存

檔案都會存在機體的micro SD記憶卡裡，讀取的方法有兩種，一種是透過Wi-Fi傳輸：點擊APP畫面中的〔Download〕，即可存在APP裡（同時會儲存在智慧型手機、平板電腦的相簿裡），另一種則是從機體拔出micro SD記憶卡後裝進附屬的micro SD讀卡機，再插上電腦的USB孔後直接複製。

應留意影片的格式

以GALAXY VISITOR 6拍出的影片，會以「FLV」格式保存，要在APP「NineEagles」以外的環境觀看時，必須使用專門的APP／軟體。放在智慧型手機時，則只有Android系統才能藉檔案管理軟體進行管理。因此，播放、編修等建議將影片傳到有較多相關軟體的電腦中操作。

藉Wi-Fi傳輸到智慧型手機或平板電腦裡

將micro SD記憶卡裝進附屬的micro SD讀卡機後複製到電腦

以使用相機拍照時的視角攝影 Check

相機鏡頭會朝向空拍機的機首，因此，玩家在習慣操作之前，可先與機首面向同一個方向，拍攝起來就會簡單許多。這種機型的相機能夠手動控制俯仰（Tilt）角度。因此，讓空拍機起飛前，可先找出被攝體面對的直角在哪裡後，再進一步調整出適當的視角。

進階①8字形飛行操作

中級篇要運用初級學到的4大操作方法，練習「進階操作」，
這部分請在寬敞的戶外進行吧！

▶ 會用到的4大操作方法

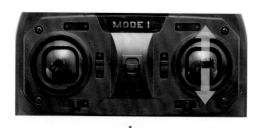

油門

使機體懸停在與雙眼同高的高
度後，必須透過微調，使機體
保持在同一高度。

+

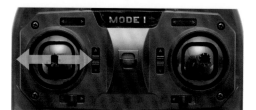

方向舵

交互操作向左旋轉、向右旋轉
的動作，使機體能夠以8字形
飛行。

+

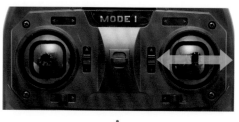

副翼

除了油門與升降舵操作外，再
加上副翼操作使機體向內側傾
斜，使機體旋轉時劃出漂亮的
弧度。

+

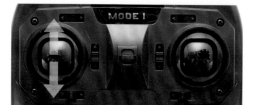

升降舵

調整前進的速度後，使機體保
持一定的速度。

1 練習左右往返

練習目標 連續**7**分鐘

❶使機體懸停在與雙眼同高的高度
❷藉「方向舵」使機體90度旋轉（使機首向左）
❸開啟「升降舵」，使機體往左直線移動
❹關閉「升降舵」，藉「方向舵」使機體往左180度旋轉（使機首向右）
❺開啟「升降舵」，使機體往右直線移動
❻關閉「升降舵」，藉「方向舵」使機體往右180度旋轉（使機首向左）
❼開啟「升降舵」，使機體往左直線移動，接著重複❹～❼的動作

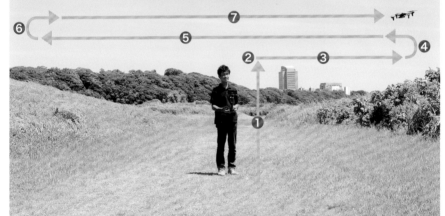

練習8字形飛行之前，應先學會讓機體在與雙眼同高處橫向往返。當機體飛到左右兩端時，先關閉「升降舵」後藉「方向舵」使機體180度旋轉，改變機首方向後再藉「升降舵」直線移動，如此反覆幾次，練習讓機體飛到左右兩端後再切換旋轉方向。

Point

建議練習時間設定為1次電量

GALAXY VISITOR 6充一次電後可飛行約7分鐘，由於操作變難，只要能毫無失誤地連續飛7分鐘，就算達成目標了！

Point

學會立刻判斷機體的方向

在戶外飛行時，玩家與機體的距離較遠，陽光也會使肉眼難以辨識LED燈，這時只要留意機體與旋翼的顏色，即可判斷機首的方向。

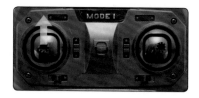

❶僅操控「升降舵」前進

操作「升降舵」時，
也應留意「油門」避免
高度下降

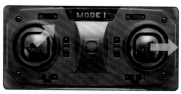

❹藉「升降舵」前進
　＋「方向舵」往右
　＋「副翼」往右

2 | 從左右飛行到8字形飛行

練好左右飛行後，折返時應在維持速
度的情況下，緩緩旋轉機體。這時必
須藉「升降舵」保持前進，並同時操
作「方向舵」與「副翼」旋轉方向，
如此一來，機體就會傾斜出弧度，左

右交互飛行，在半空中劃出8字形。
練習時請留意弧度不要過大，學著連
續飛出相同形狀的8。

「油門」保持
一定操作力道

雖然這裡指提到其
他三種操作,但也
別忘了「油門」,
應留意保持特定的
高度。

❸ 僅操控「升降舵」前進

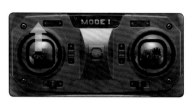

旋轉完成後就保
持直線飛行

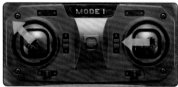

謹慎調節
「副翼」,
以避免機身脫離軌道

❷ 藉「升降舵」前進
＋「方向舵」往左
＋「副翼」往左

Check

☞ **習慣之後即可拉寬8字的幅度**

習慣8字形飛行後,即可
拉寬飛行路徑的幅度,但
是,當機體飛得愈遠,玩
家就愈難以肉眼確認位
置。練習時也可切換順時
針方向與逆時針方向,或
試著用更快的速度飛行。

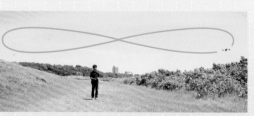

進階②環景操作

接下來要練習的是空拍領域經常運用的「環景飛行」。必須以目標物為中心，保持鏡頭面向內側的狀態旋繞，是相當高難度的技巧。

▶會用到的4大操作方法

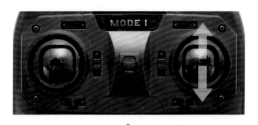

油門

使機體懸停在與雙眼同高的高度後，必須透過微調，使機體保持在同一高度。

+

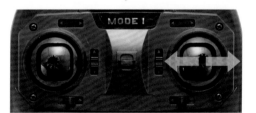

副翼

「環景飛行」的基本操作即是左右移動，因此操作過程中，會僅推動單側的操作桿。

+

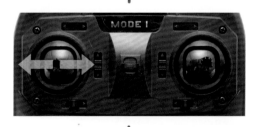

方向舵

操作方向與「升降舵」相反，推動力道會影響「圓」的大小。

+

升降舵

雖然人們看到「環景飛行」時，會覺得與「前進」無關，但是仍必須施以適當的力道，以抵銷圓心處的離心力。

1 │ 藉副翼左右滑翔

練習目標 連續**7**分鐘

「環景飛行」的基本操作是「副翼」。首先，讓機體飛到與雙眼同高的位置，再確認橫向滑翔的動作。將「副翼」往左推，等機體飛得夠遠時再往右推，讓機體能夠左右平行移動，此為「半徑無限大」的「環景飛行」狀態。

Point

拉寬飛行路徑的幅度

「環景飛行」只要劃出大圓即可，比「8字形飛行」簡單許多。請一邊環顧四周狀況，一邊劃出大圓吧！

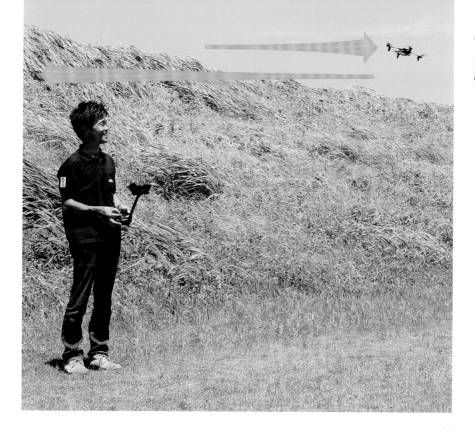

2 「方向舵」往右＋「升降舵」往前

練習目標 連續**7**分鐘

藉副翼使機體往左滑翔的同時，將「方向舵」往右推、並開放「升降舵」，實際操作方向如圖所示，藉此使機體順時針旋轉時，鏡頭會固定面向中央。

❶「副翼」往左
＋「方向舵」往右
＋開啟「升降舵」

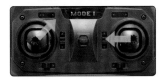

Point

習慣右操作桿的複合操作

想要劃出漂亮的圓，「副翼」就必須保持一定的力道。因此，藉右操作桿調節「油門」時，應留意「副翼」，避免傾斜度改變。

❶「副翼」往左

3 逆時針旋轉

練習目標 連續 **7** 分鐘

反方向的「環景飛行」，是藉「副翼」往右滑翔的同時，
搭配往左的「方向舵」與「升降舵」，實際操作桿方向如
圖所示。

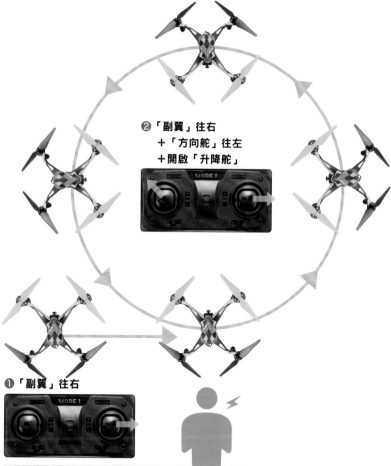

❷「副翼」往右
　＋「方向舵」往左
　＋開啟「升降舵」

❶「副翼」往右

Part **3** 操作指引【中級篇】

Check

☞ 加強「油門」的力道

能夠劃出漂亮的圓之後，就可透過「油
門」操作提升高度，讓機體以劃螺旋的
方式往上飛。將這個技巧運用在空拍
上，可營造出更戲劇性的視覺效果。

特技飛行「翻轉」

實際操作依機型而異，GALAXY VISITOR 6只要一個按鍵就能夠執行「翻轉（Flip）」飛行。嘗試時應挑選墜落也不易壞的場所，並應考量周邊安全。

1 使機體在高於頭部的位置懸停

藉「油門」使機體飛到高於頭部的位置後懸停，實際高度應依風力強度決定，這邊建議的範圍為4〜10m。

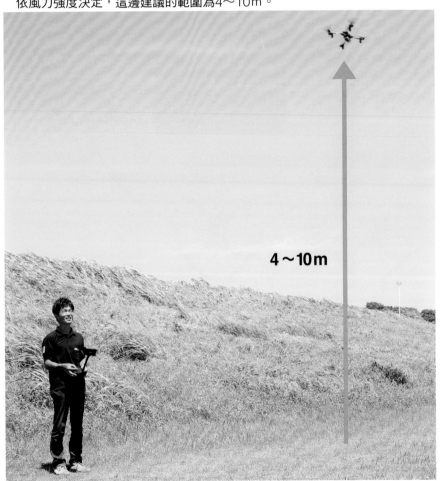

4〜10m

2 ｜〔FLIP〕鍵＋前後左右操作

按下遙控器左上方的〔FLIP〕鍵之後，立即依目標方向操作「副翼」或「升降舵」，使機體翻轉。例如：按下〔FLIP〕＋「升降舵」往前時，機體會朝前方翻轉，按下〔FLIP〕＋「副翼」時，機體會往側邊翻轉。但是風力較強時，機體可能翻轉到一半就順勢被吹走了，故應特別留意。

翻

3 ｜設法避免機體墜落

翻轉後必須立刻操作遙控器的操作桿，藉此穩住機體，避免墜落。

Point

充足的環境高度與寬度

「翻轉」動作會使整個機體翻一圈，期間會變得很不穩定，因此必須在夠高的地方進行較為安全。

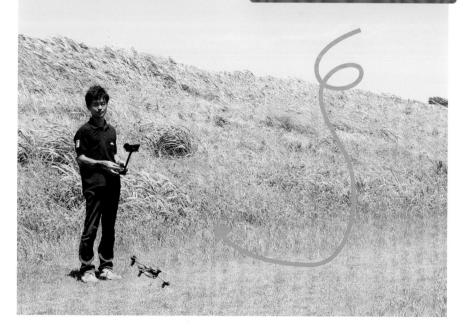

column

藉飛行模擬器練習

空拍機因惡劣天候不能在戶外飛行時,即可善用「飛行模擬器」,透過電腦練習操作手感。「飛行模擬器」的基本操作方法與空拍機相同,即使可能與手邊持有的機型不同,仍然足以用來培養手感。

推薦
1

REALFLIGHT 7.5

藉最新繪圖技術重現實際飛行狀況,連細節都不放過,是RC飛行領域的熱門模擬器。連同多軸直升機在內,共有130種以上的機型可供選擇,能夠在寬達5000平方英里的3D飛行場自由練飛。此外也搭載「Muliti-level挑戰機能」,可體驗打電動般的飛行感。

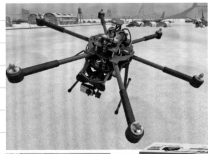

DATA

■價格:29,000日圓 ■諮詢窗口:双葉電子工業 ■配件:遙控器型USB操作器/REALFLIGHT 7.5 DVD ■URL: http://www.rc.futaba.co.jp/
【支援機型】
Explorer 580/Gaui 330X-S Quad Flyer/H4 Quadcopter 520/Heli Max 1SQ/Hexacopter 780/Octocopter 1000/Quadcopter/Quadcopter X/Tricopter 900/X8 Quadcopter 1260
※以上為截至2015年8月的資訊

Point

搭配模擬器與實機練習以提升技術

先藉飛行模擬器,確認什麼樣的操作,會呈現出什麼樣的飛行吧!雖然模擬器與實際飛行仍有差異,但是先透過模擬器練熟技巧後,再運用到實機練習時,可大幅提升進步的速度。

Phoenix R/C 飛行模擬器 5

日本累計出貨量超過15,000片的飛行模擬器，最新的Ver.5.0，搭載了近年空拍機必備的GPS，展現出卓越的自動駕駛機能，此外也可透過FPV享受親自坐在駕駛座般的飛行感。每當推出新機型、飛行場、更新檔時，系統也會自動檢測以供使用者免費更新（需連線上網），不必重新購買新版本，玩家即可透過最新資源享受舒適的飛行環境。

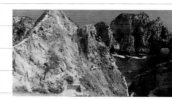

DATA

■價格：17,000日圓 ■諮詢窗口：TRESREY
■配件：USB線（JR遙控器適用）
■URL：http://www.tresrey.com/
【支援機型】
Blade 350QX／Blade MQX／Phantom※僅支援1／Gaui 330-X
※以上為截至2015年8月的資訊 ※附遙控器組：29,800日圓，網路商店限定販售

Check

👉 部分機型也有推出專用模擬器

高級篇將談到的「INSPIRE 1」、「Phantom 3」，即有免費的專用APP「DJI GO」，其中也包括模擬飛行模式，能夠看見與實際飛行時幾乎相同的畫面，有助於練習。

戶外飛行的注意事項

1 注意高空風力

風是戶外對飛行影響力最大的因素,即使站在平地覺得無風,高空的風力卻可能相當強勁。如此一來,空拍機可能會上升到一半就被風吹走,因此,必須格外留意風向與強度。

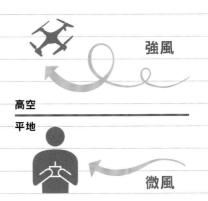

強風

高空
平地

微風

2 找不到空拍機時……

戶外飛行難以避免的問題,就是找不到(丟失)空拍機。萬一空拍機墜落在看不見的地方,為了避免傷及馬達,應立刻將「油門」往下推。找到可能的墜落地點時,再將「油門」緩緩往上推,就有機會透過馬達運轉聲找到機體。

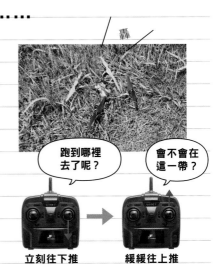

跑到哪裡去了呢?

會不會在這一帶?

立刻往下推　　緩緩往上推

享受專業級的空拍
【高級篇】

所有空拍機玩家都憧憬的，
就是不輸給專業的空拍。進
展到高級篇的Part4，將介
紹專業空拍攝影師也在用的
高階空拍機，包括APP設
定、啟動方法、操作特性，
以及有助於拍出感動畫面的
空拍實踐技巧。

Part

享受正式的操作與空拍

將實際價格超過10萬日圓的機型，放到休閒興趣領域看待的話，機能已經算相當齊全了。其中，當然也有特別受專業空拍攝影師歡迎的機型，拍出的畫面也非常優質，令人完全不覺得是業餘玩家拍的。

INSPIRE 1

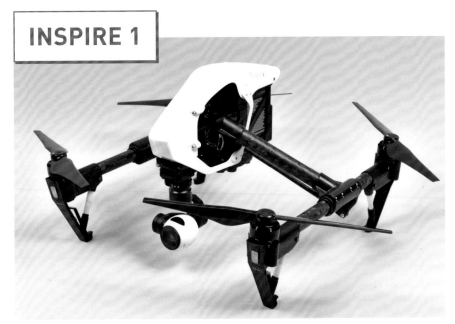

■價格：383,400日圓 ■尺寸：寬438mm×長451mm×高301mm 重量2935g ■相機：1200萬畫素／4096×2160pixel（照片4000×3000pixel）■飛行時間：約18分鐘 ■電池：22.8V 5700mAh Li-Po ■電波可達距離：約2000m ■諮詢窗口：SEKIDO
■URL：http://www.sekido-rc.com/?pid=83438061

INSPIRE 1會裝在專用盒裡，便於攜帶。

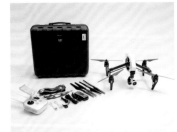

開箱後可看見機體、電池、遙控器（雙人操作版有2部）、備用旋翼1組（4片）、電池充電器，有助於拍出優質影片的雲台、支援4K的相機等。

超越娛樂境界的高階機

能夠穩定操作中階機後，即可嘗試高階機（連娛樂專用的機型也要價超過10萬日圓），享受真正的樂趣了。

高階機的具體優點在於高剛性與穩定性均佳的機體、操作性卓越的遙控器、最高速·加速度·載重量均提升的高輸出馬達、能夠長時間飛行的電池容量、飛行距離與高度均提升的電波可達距離、可遠端操控的高畫質相機、不會搖晃的高精度雲台、不會妨礙飛行的可變形起落架、支援智能返航的GPS機能等。但是購買前應先做好心理準備，高階機往往難以藉肉眼確認飛行狀況，必須先學會FPV飛行。

高級篇使用的INSPIRE 1，是以Phantom系列聞名的DJI旗下最高級機型。具備目前空拍機需要的所有機能，且均表現優秀，是專業空拍攝影師也相當愛用的一款。本書監修者高橋先生本身就擁有兩架，雖然價格昂貴，但顧及了業餘玩家的所有需求，CP值相當高。

【起飛時】

【飛行時】

INSPIRE 1起飛後，起落架會自動上揚，可避免旋翼、機臂入鏡。

業餘空拍機的最高級機型！

準備INSPIRE 1

接下來開始準備用INSPIRE 1飛行了。請務必記住其與中階機GALAXY VISITOR 6的差異、飛行準備步驟等。

1 確認遙控器

模式1的各機型遙控器基本操作方式都相同，因此這邊要確認的是INSPIRE 1特有的相機操作鍵、特殊操作鍵。

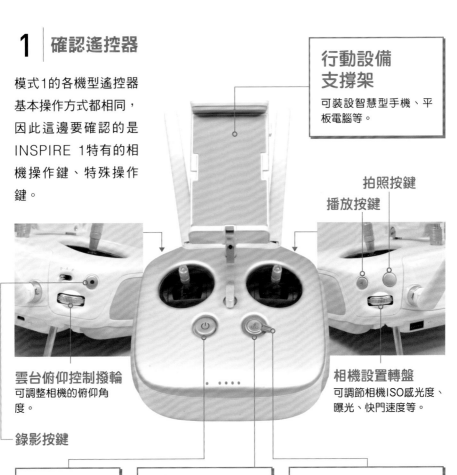

行動設備支撐架
可裝設智慧型手機、平板電腦等。

拍照按鍵

播放按鍵

雲台俯仰控制撥輪
可調整相機的俯仰角度。

錄影按鍵

相機設置轉盤
可調節相機ISO感光度、曝光、快門速度等。

電源開關
開啟／關閉遙控器的電源。

智能返航按鍵
使機體自動返回飛行基準值「返航點」的功能，此「返航點」會透過GPS自動更新。

變形控制開關
用來切換起落架位置，以便飛行或搬運。

2 | 下載APP

啟動INSPIRE 1之前，應先下載、安裝「DJI GO」。
此APP支援的環境為iOS8.0、Android4.1以上。

3 | 確認APP的操作介面

此款「DJI GO」APP將電量、GPS強度、地圖等飛行所需資
訊，都集中在同一個畫面。

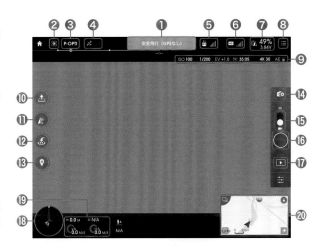

❶飛行器狀態提示欄
顯示GPS訊號狀況等，點擊
即會跳出〔機體狀態一覽〕
（請參照P78）。

❷MC參數設定
點擊後會跳出MC參數設定畫
面（請參照P78）。

❸飛行模式
顯示目前設定的模式。

❹GPS狀態
顯示GPS的強度等級。

❺遙控器訊號強度
顯示遙控器的訊號強度，點擊
後會跳出遙控器設定畫面（請
參照P78）。

❻影像傳輸訊號強度
顯示傳輸HD影片時的訊號強
度，點擊後會跳出影像傳輸設
定畫面。

❼電池設置按鍵
顯示電池剩餘電量，點擊會跳
出詳細資訊。

❽通用設置按鍵
點擊後跳出APP設定畫面。

❾相機設定狀況
顯示相機目前的設定狀況。

❿自動起飛／降落
起飛時點擊會自動上升到1.2
m高的位置，飛行中點擊會自
動著陸。

⓫相機／雲台模式
可設定相機與雲台的動作。

⓬智能返航
點擊後空拍機會自動飛到遙控
器所在位置。

⓭返航點設置按鍵
可設定遙控器的返航點。

⓮相機設定按鍵

⓯錄影／拍照按鍵
（請參照P86）

⓰錄影／快門按鍵
（請參照P86）

⓱播放按鍵
可播放拍下的影片、照片。

⓲指南針
會顯示機體的方向。

⓳飛行狀態參數
會顯示機體的位置。

⓴地圖縮略圖標
會顯示周邊地圖與機體所在位
置，可藉點擊切換拍攝的畫面
與地圖畫面。

4 確認機體狀態

點選〔飛行器狀態提示欄〕（請參照P77）即可確認機體狀況，包括韌體更新、飛行模式、指南針校準（請參照P83）、控制器模式（1／2）、機體電池剩餘電量等。由於最上方的韌體必須頻繁更新，所以應經常留意此處，隨時更新成最新版本。

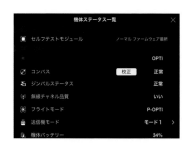

5 基本設定

點擊基本畫面右上方的〔通用設置按鍵〕（請參照P77）或畫面上的各種圖示，就可以執行各種APP的基本設定，這裡要介紹的是最常見的四種設定。

MC參數設定
可設定空拍機高度、距離上限等飛行條件，一開始建議選擇「新手模式」，使空拍機僅在高度與距離均30ｍ的GPS範圍內飛行，習慣後再調整成其他數值。

遙控器設定
能夠切換遙控器的模式1／模式2、調整操作桿靈敏度等相關設定。

電池設定
可確認機體的電池狀況，還可透過設定使電量降到一定程度時就自動返航、強制降落等。

通用設置按鍵
可切換單位（公尺／英吋）、顯示／不顯示飛行路徑等。

STEP 3

做好INSPIRE 1的飛行準備

設定完APP後即可移動到飛行場所，並做好飛行準備，依序確實執行模式變更、安裝相機／旋翼／螢幕顯示。

1 │ 依遙控器→機體的順序開啟電源

開啟遙控器的電源後，再開啟機體背面的電源，為了預防機體失控，必須

嚴守先開遙控器再開機體的順序。機體啟動時會發出通知的聲音。

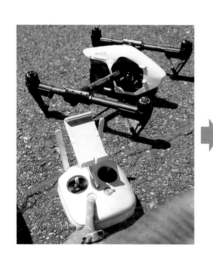

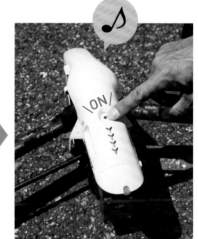

2 │ 設為降落模式

快速地上下撥動遙控器的〔變形控制開關〕四次以上，起落架就會頂起機體，從適合攜帶的「運輸模式」轉變成適合飛行的「降落模式」。

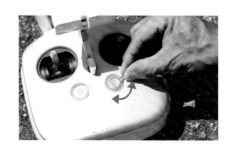

3 | 關閉機體的電源

確認機體變換成「降落模式」後，就
先關閉電源，繼續準備飛行。接著在
遙控器電源保持開啟的狀態下，進入
下一個步驟吧。

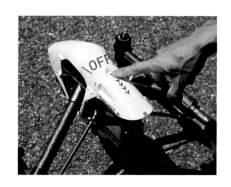

4 | 安裝相機

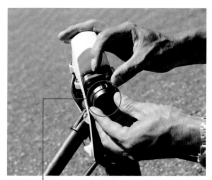

裝上搬運時會另外放的相機。首先，
拆下機體下方的雲台保護蓋，插上外
接相機。雲台接口畫有標示方向，相
機上方有突起處，其中，畫有白線的
一端要向外。裝好相機後順時針轉動
雲台即可鎖定。

雲台保護蓋

前方的記號

雲台鎖扣

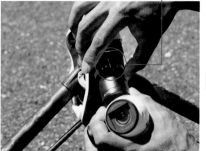

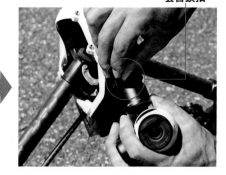

5 | 將micro SD記憶卡插進相機裡

將存放攝影資料的micro SD記憶卡，插進相機側邊的插槽。這時開啟機體電源的話，會對相機與雲台造成負擔，故應保持關閉的狀態。

6 | 在遙控器安裝FPV顯示器

在行動設備支撐架上，安裝FPV用的顯示器，並藉USB線連接顯示器與遙控器後方的插槽。本機型支援的顯示器包括智慧型手機、iPad等平板電腦。雖然畫面尺寸愈大畫面愈清楚，但是過大的顯示器會大幅增加重量，反而會拖累操作，故建議選擇6～7吋的顯示器。這次使用的是智慧型手機「XPERIA Z1」。

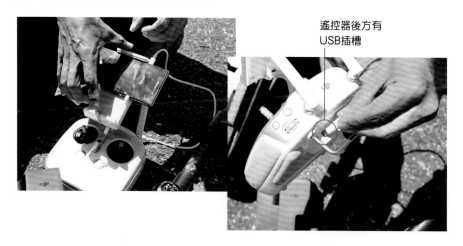

遙控器後方有
USB插槽

7 ｜ 安裝4片旋翼

將4片旋翼裝在馬達上，雖然每片
旋翼乍看相同，但實際上卻依旋轉
方向分成兩種。對準旋翼與底座上
的白色記號，並採用與旋翼旋轉方
向相反的方向鎖緊。

對準白色記號

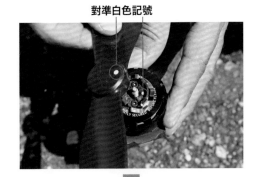

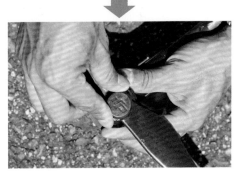

Point

再次確認是否鎖緊

為了避免旋翼在飛行中脫落，必須
再次確認是否鎖緊。本機型在單手
按住馬達的情況下，以另一隻手觸
碰旋翼時，只要不會轉動就代表已
鎖緊。

8 ｜ 啟動APP

藉裝在遙控器的平板電腦開
啟APP「DJI GO」，最後
再重新開啟機體的電源後，
準備工作就大功告成。

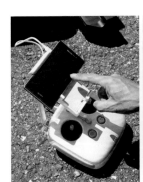

指南針校準

「指南針校準」指的是將機體本身的指南針調整得更加精準，
每次飛行前都應執行這個動作，才能夠確保安全。

1

啟動「DJI GO」，點選「機體狀態一覽」→「指南針」→「校正」，系統即會進行「指南針校準」。

2

水平拿持機體旋轉360度，接著機體後方的LED燈會從黃色變成綠色。

閃亮

3

LED燈變成綠色後，就垂直拿持機體，再次旋轉360度。

閃亮

4

綠色的LED燈開始閃爍時，就代表校準完成。這時即可將機體擺回水平狀態，開始準備飛行。

閃爍閃爍

Point

慎選校準場所

「指南針校準」應在戶外進行，附近若有鋼筋建築物、大樓等，會導致「指南針異常」，使校準功能無法正常發揮。

正式空拍基本事項

做好飛行準備後，就立刻起飛享受FPV與空拍的樂趣吧！
接下來要介紹駕駛INSPIRE 1等級的高階機空拍時，
必須注意的基本觀念與關鍵重點。

1 從肉眼開始習慣FPV操作

各種等級的空拍機基本操作均相同，但是各機型的機體力量、靈敏性、遙控器操作幅度差異等仍需要適應。因此，最初仍應先以肉眼確認為主，先練習四大基本操作、8字形飛行、環景飛行等技術。

掌握手感之後再一步步地拉寬飛行距離、提升高度，等機體飛到肉眼難以確認位置的地方時，就必須仰賴FPV畫面提供的資訊了。因此也應先習慣看著FPV操作的方式。習慣之前，應先找個安全的地方好好地練習一番。由於INSPIRE 1搭載了GPS機能，因此真的迷失方向時，只要按下〔智能返航按鍵〕，機體就會自動飛回來。

Point

初期兩人一組較為安心

剛開始建議兩人一組，一人是看著FPV操作機體方向的「操作者」，另一人是站在旁邊確認機體位置的「監督者」，且機體也應在肉眼看得到的地方飛行。

事先確認關閉GPS後的應變方法

為了預防萬一，應事先確認開啟／關閉GPS的操作差異，才能在GPS無法正確運作時繼續操作機體。畢竟，就算機體具備GPS機能，最重要的仍然是操作者本身的技術。

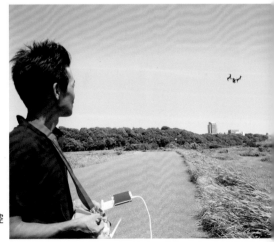

裝上智慧型手機與平板電腦的遙控器很重，不妨如圖搭配背帶使用。

2 | 事先瞭解自然條件與地理環境，擬定完善的飛行計畫

想要提高FPV飛行的成功率，就必須事前掌握當地自然條件與地理環境，並依下列資訊仔細規劃適當的拍攝行程，才能夠使拍攝過程更加順利。

[**調查風的
強度與方向**]

面風時很難前進又耗電，背風時則會被吹得很遠。

[**調查
太陽的方位**]

晴天時必須先確認太陽方位，考量面光、背光等因素，才能夠拍出漂亮的影片。

[**掌握周邊
地理環境**]

將東南西北的山、河川、醒目建築物等當作地標記起來吧！如此一來，才能透過FPV影像判斷機體的方向。

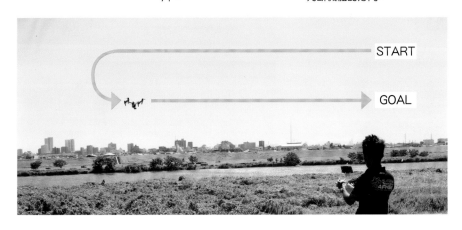

START

GOAL

Check

☞ 搭載GPS機能的空拍機返航功能

只要按下遙控器上的一個按鈕，即可使機體自動追蹤遙控器所在地，並自動回到該處的功能稱為「智能返航」。但是實際操作時，GPS可能因環境而出現誤差，所以不應過度依賴，應將其視為迷失方向、無法操作時的最終手段。

3 拍攝影片、照片

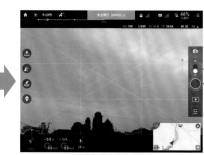

將「錄影／拍照按鍵」往下滑

錄影按鍵

按下位在遙控器左上方的「錄影按鍵」。

開始攝影後再按同一個按鍵,即可停止拍攝。平板電腦的畫面上同樣有按鍵可執行此操作。

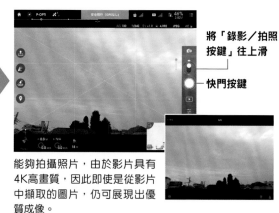

將「錄影／拍照按鍵」往上滑

快門按鍵

按下位在遙控器右上方的「拍照按鍵」。

能夠拍攝照片,由於影片具有4K高畫質,因此即使是從影片中擷取的圖片,仍可展現出優質成像。

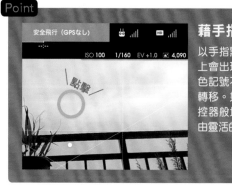

藉手指操作鏡頭方向

以手指點擊平板電腦的螢幕,畫面上會出現藍色的圓形記號,按住藍色記號不放滑動時,鏡頭也會跟著轉移。如此一來,除了如同操作遙控器般地上下移動,還可享受更自由靈活的拍攝方式。

4 │ 操作雲台俯仰控制撥輪

操作遙控器左上方的「雲台俯仰控制撥輪」，可調整相機的上下方向角度（俯仰），範圍為－90度～＋30度。以食指往右撥時鏡頭會往上，往左撥時鏡頭會往下，調整幅度可大可小，善加搭配空拍機的飛行，即可營造出更加流暢、具臨場感的空拍畫面。但是起飛前應先在陸地上熟悉操作手感。此外，遙控器設定（請參照P78）處也可調整雲台的移動速度。

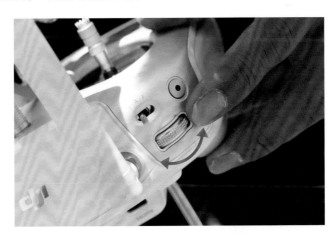

【往右撥】

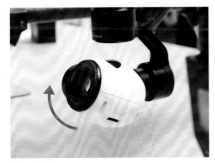

鏡頭向上

【往左撥】

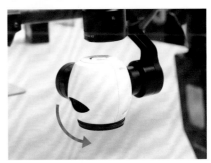

鏡頭向下

5

空拍技巧①
通過被攝體上方，調整相機俯仰角度

接下來要介紹適合INSPIRE 1的空拍技巧。

首先，是較為簡單的直線型空拍手法。這時必須重視「副翼」操作，使被攝體保持在畫面中央。

Point
請勿用於人物拍攝，非常危險。

　　面對著被攝體筆直前進後飛越正上方，可營造出極佳的臨場感，宛如透過「鳥眼」看見的畫面。飛越被攝體時應調整「雲台俯仰控制撥輪」，使相機呈俯仰狀態，被攝體才能夠持續不斷地入鏡。

 懸停的同時使被攝體保持在畫面中央

想要在懸停的同時，使被攝體出現在畫面中央，就必須尋找
較不容易受到水平風力影響的角度。

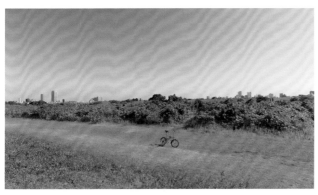

 向著被攝體前進

操作「升降舵」使機體朝著被攝體前進，有風時則應謹慎調
節「副翼」，避免被攝體脫離畫面中央。

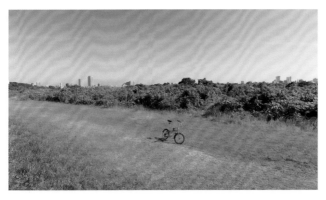

③ 使鏡頭往下呈俯仰狀態

空拍機靠近被攝體時，相機必須呈俯視狀態，因此這時必須緩緩調節「雲台俯仰控制撥輪」，向左撥使鏡頭朝下「俯視」。

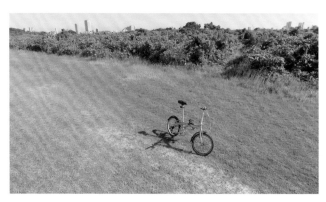

④ 飛越被攝體上方

保持原本的行進速度，飛越被攝體上方，接著將「雲台俯仰控制撥輪」進一步往左撥，使鏡頭能夠朝向正下方。

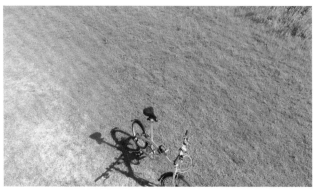

5 留意前方的同時提升高度

飛越被攝體後，鏡頭仍繼續朝下，因此難以透過FPV確認前方狀況，故必須緩緩上升後將鏡頭轉回前方，才能夠保持良好的視野。

Point

同時操作「升降舵」與「俯仰」

「升降舵」與「雲台俯仰控制撥輪」同樣都必須以左手操作，為避免混亂，必須想辦法穩住「升降舵」的操作，然後依速度調整「雲台俯仰控制撥輪」使鏡頭追上被攝體。當被攝體進入畫面正中央，且鏡頭已經朝向正下方時，停下「升降舵」操作的同時快速上升，可大幅提高拍出的效果。此外，快速上升的過程中，善加調整「方向舵」使機體旋轉，即可賦予影像更豐富的變化。

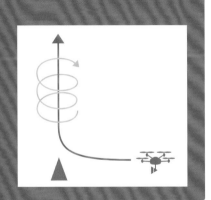

空拍技巧②
繞著被攝體旋轉後上升

這裡要搭配中級篇介紹的「環景飛行技巧」與「油門」，使機體循螺旋狀路徑上升。藉此拍攝出被攝體在畫面正中間，背景卻不斷變換的戲劇性效果。

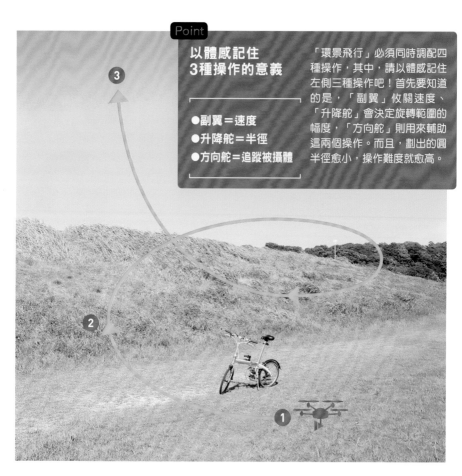

Point

**以體感記住
3種操作的意義**

●副翼＝速度
●升降舵＝半徑
●方向舵＝追蹤被攝體

「環景飛行」必須同時調配四種操作，其中，請以體感記住左側三種操作吧！首先要知道的是，「副翼」收關速度、「升降舵」會決定旋轉範圍的幅度，「方向舵」則用來輔助這兩個操作。而且，劃出的圓半徑愈小，操作難度就愈高。

　　以被攝體為中心在四周環繞的「環景飛行」技巧（請參照P64），已經在中級篇時練習過了。接下來要以「環景飛行」為基礎，一邊上升一邊透過「升降舵」螺旋狀的路徑前進。上升過程中也必須調整鏡頭「俯仰」，故難度相當高，但是做得好的話，就能夠拍出電影、MV般的畫面，勾勒出極富戲劇效果的影片。

① 以被攝體為中心進行環景飛行

操作方式依P64所述,將「副翼」往左推、「方向舵」往右推,並藉「升降舵」前進,開始執行「環景飛行」。這邊建議從環景飛行之前就開始拍攝。

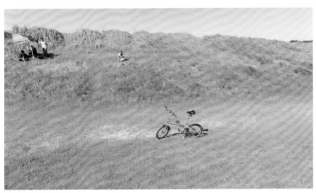

Part 4 享受專業級的空拍【高級篇】

② 使被攝體入鏡的同時上升

環景飛行的同時,透過「油門」使機體上升,接著緩緩將「雲台俯仰控制撥輪」往左撥,讓鏡頭往下,使被攝體維持在畫面中央。

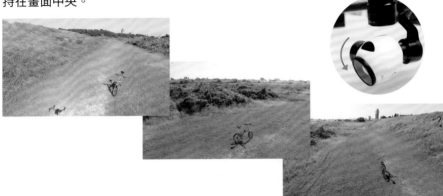

③ 上升後俯視被攝體

一邊環景飛行一邊上升，並依上升幅度調整「雲台俯仰控制撥輪」，控制鏡頭的俯仰狀態，持續追蹤被攝體，視野也會隨著上升高度而擴大。

同時執行5種操作

「環景飛行」中，左手必須控制「升降舵」、「方向舵」、「雲台俯仰控制撥輪」，右手則負責「油門」、「副翼」，玩家必須同時操作五種動作。操作不當的話，拍出來的影片就不流暢，因此初期應先在空曠場所熟練操作手感，先學會穩定的空拍技術吧！只要能夠保持穩定的飛行速度，肯定會拍出令人感動的作品。

STEP 7

空拍技巧③
與移動中的被攝體面對面，後退同時拍攝

接下來要介紹的是如何拍攝動態被攝體。首先應飛到被攝體的前方，再一邊退後一邊拍攝。由於鏡頭會正對著被攝體的正面，比起追在被攝體後面跑，更能營造出獨特的魅力影片。

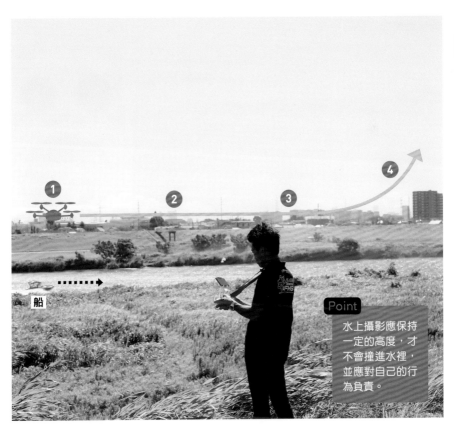

① ② ③ ④

船

Point

水上攝影應保持一定的高度，才不會撞進水裡，並應對自己的行為負責。

追在汽車、船等移動中的被攝體後方，不斷拍攝後方的畫面，會使呈現出的作品較為乏味。所以請試著與被攝體面對面，拍攝出更有魄力的影片吧！這時，不妨善用空拍機的優點，靈活調整高度，增添畫面的變化度。

1 飛到被攝體前方後回頭

繞到移動中的被攝體前方後先懸停，然後藉「方向」180
度旋轉後，與被攝體面對面，接著調整鏡頭的俯仰狀態，
使被攝體位在畫面中央。

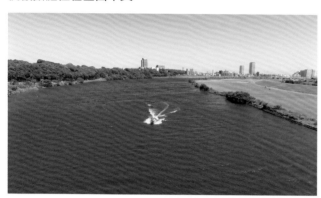

2 配合被攝體的速度後退

藉「升降舵」操作使機體後退，等畫面中的被攝體變成適
當的尺寸後，再透過「升降舵」配合其速度保持後退。

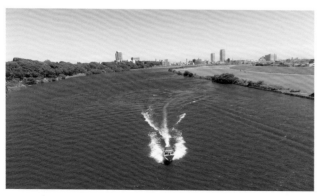

③ 一邊後退，一邊上升

透過「升降舵」配合被攝體速度後退
的同時，藉「油門」緩緩上升，同時
使鏡頭往下，避免被攝體脫離畫面。

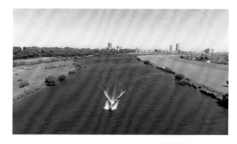

④ 提升後退速度，拉長距離一邊上升

透過「升降舵」提升後退速度，在上
升的同時拉長與被攝體間的距離，並
視情況調整鏡頭方向，這時會有遼闊
的背景入鏡，在空拍機速度感的襯托
下，整體影像會充滿動態感。

Point

後退時的「方向」操作非常重要

移動中的被攝體，可能出現意料之外的
行動，為了避免空拍機脫離被攝體的移
動路徑，後退的同時也別忘了調整「方
向」。此外，上升時以較強的力道操作

「油門」與「升降舵」，可營造出逃跑
般的氛圍。

空拍技巧④
超過移動中的被攝體後，繞到另一側回頭

想要讓移動中的被攝體更具動態感，除了從後方追上被攝體，再從上方飛越過後回頭拍攝外，還可拍出「送行」般的畫面。
本技巧除了應結合前面談到的各種操作，也必須稍微隨機應變。

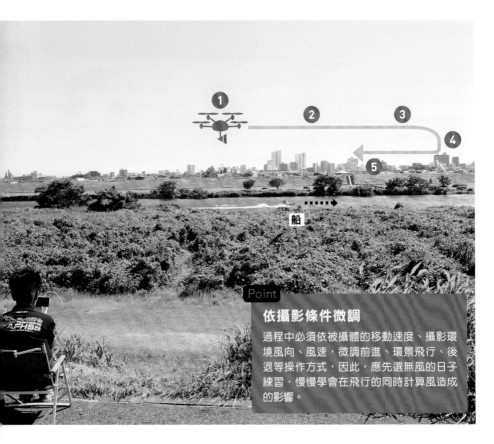

船

Point

依攝影條件微調

過程中必須依被攝體的移動速度、攝影環境風向、風速，微調前進、環景飛行、後退等操作方式，因此，應先選無風的日子練習，慢慢學會在飛行的同時計算風造成的影響。

　　追逐正在移動中的被攝體，從上方超越後再轉身送行。如果能夠流暢地轉換各個拍攝角度，就能夠使背景變化萬千，編織出唯美的影像。基本操作為前面談過的技巧——前進、環景、後退，除了必須流暢轉換這三個操作外，也應隨著被攝體的動作，在環景飛行之餘施以變化。

① 從被攝體後方追上

藉「油門」保持一定的高度，再透過「升降舵」加速飛越被
攝體，接近被攝體時就開始讓鏡頭朝下，使其位在畫面的中
央。

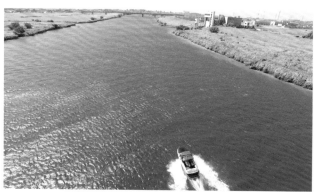

Part **4** 享受專業級的空拍【高級篇】

② 藉「方向舵」往右旋轉的同時，加強「升降舵」操作

與被攝體並駕齊驅時，緩緩地將「方向舵」往右轉，使機體往右迴轉。
但是，為了能夠保持與被攝體並肩前進，必須稍微加強「副翼」往左的力道。

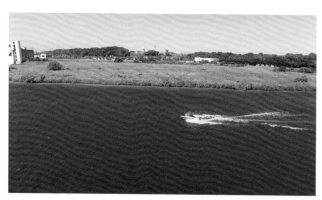

③ 開始環景飛行

與被攝體並肩之後，一邊追過一邊實行環景飛行。這裡是從左側往右（順時針）旋轉，因此必須將「副翼」往左推＋將「方向舵」往右推＋藉「升降舵」前進。關鍵則在「升降舵」的操作力道，由於位在畫面中央的被攝體會持續前進，推動「升降舵」的力道必須低於拍攝靜止被攝體時，且應留意使機身以類似橫向滑翔的方式運作，使環景飛行的中心點緩緩地落在被攝體的行進方向。超越被攝體後先拉出一段距離，再使鏡頭往上。

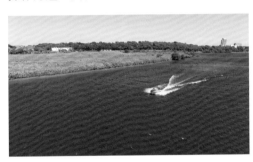

④ 縮小環景飛行的半徑

180度旋轉並超過被攝體後，就在空中劃出弧線繞到被攝體右側，由於這時被攝體也會朝著鏡頭前進，如果採用一般的環景飛行，通常會離被攝體太近。因此迴轉的同時也應搭配「升降舵」操作，以保持一定的距離。

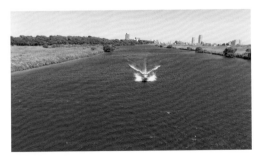

5 270度迴轉之後懸停，目送被攝體離去

藉環景飛行270度迴轉後，可拍到被攝體的右側。這時應減弱「副翼」往右的力道，讓被攝體超前後，維持懸停狀態目送船隻離去。

Part

4

享受專業級的空拍【高級篇】

【空拍機飛行軌道與機首方向】

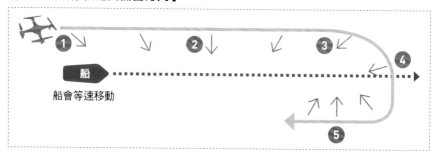

船
船會等速移動

Point

與被攝體保持一定距離

「副翼」、「升降舵」未妥善操作時，會使機體與被攝體之間的距離產生變化，機體到②的位置時，超越被攝體的同時必須加強「副翼」的操作力道，相反的，來到⑤準備讓被攝體超越時，則必須以較少的「副翼」操作量，使船隻自然地超前。此外，發現離被攝體太近時，善加調整「雲台俯仰控制撥輪」可獲得不錯的效果。

將空拍影片上傳到YouTube

藉電腦編輯完空拍影片後，試著上傳到YouTube吧！如此一來，即可拓寬空拍世界，提升熱情、與同好交流！

▶ 讀取影片

Ⓐ傳輸影片

拍好的影片數據都會存在micro SD記憶卡裡（請參照P59），這時可使用附贈的USB線或讀卡機，將影片傳輸到電腦裡。GALAXY VISITOR 6拍下的影片為FLV格式，INSPIRE 1則是MP4或MOV（拍攝時可選擇）。

Ⓑ透過智慧型手機、平板電腦的APP讀取

INSPIRE 1、Phantom等機型可透過專用APP（DJI GO）在智慧型手機、平板電腦上讀取、編輯影片並上傳到YouTube，但是無法處理4K影片。

機體開啟電源後，藉APP開啟「播放」模式，點選右下角的「Download」圖案。

接著點選「OK」，準備開始下載影片。

點選「OK」後系統就會開始下載影片檔。

▶ 讀取攝影檔案

想從影片中剪掉多餘的部分、增加背景音樂時，需要「影片編修軟體」。選擇「影片編修軟體」時，應考慮電腦作業系統、預算、空拍機機型、相機影片格式等。GALAXY VISITOR 6拍下的影片為FLV格式，可編修此格式的軟體較少，故應特別留意！右側軟體一覽表中，就只有AviUtl支援FLV（需安裝外掛程式）。一般來說，付費軟體比免費軟體更好用，功能更豐富，價格為1萬日圓起跳，適合追求精細編修的人。其中，Windows環境最具代表性的是「VideoStudio Pro」，Mac環境的則是「Final Cut Pro X」等。

本單元談到的「Adobe Premiere Pro CC」，是Windows／Mac均可安裝的軟體，接下來將介紹此軟體的基本影片編修功能。

軟體名稱	作業系統	付費/免費	4K影片
AviUtl	Win	免費	○
Windows Movie Maker	Win	免費	○
VideoStudio Pro	Win	付費	○
iMovie	Mac	免費※	—
Final Cut Pro X	Mac	付費	○
Adobe Premiere Pro CC	Win/Mac	付費	○

※特定條件下免費，詳情請參照軟體官網。

▶ 藉Adobe Premiere Pro CC編修影片

①製作、設定新專案

啟動軟體後先新增專案,設定專案名稱、保存位置等。

②將影片檔匯入專案

設定好專案後,即可匯入影片檔或音樂檔。匯入方法有兩種,一種是點選畫面上方的「檔案」→「讀取」,或是將檔案拖曳至畫面左下角的專案視窗。接著再點選「檔案」→新增「序列時間軸」,並決定影格大小(Frame size)等。

Point 在「序列設定」中設為高品質

影片上傳到YouTube後,畫質會較為粗糙,事先將影格大小、位元率設為高品質的話,可以改善這個問題。

③編輯影片(1)-粗編-

將匯入的影片,拖曳至「專案」視窗右側的時間軸後,開始編修影片(排列影片順序、剪接等),各種編修工具均在左側的工具欄裡,排列影片時應使用「選取工具❹」,剪輯影片則應使用「剪片工具❺」。

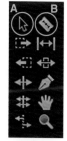

Point 大方剪掉不必要的部分

與其仔細編輯排在時間軸上的所有影片,不如先大方剪掉不要的部分,再將保留的片段連接在一起,才能夠兼顧編修效率與影片均衡度。這個作業程序稱為「粗編」。

時間軸

④編輯影片（2）－加上背景音樂－

影片剪輯完成後，打算增加背景音樂的話，就要先消除影片原本的聲音。這時，以滑鼠右鍵點選時間軸上方的影片，選擇**Ⓐ**「取消連結」，接著將準備使用的音樂檔拖曳到時間軸上方，後續只要依音樂節奏細心編輯即可。

Point 使用音樂時應特別留意

加上背景音樂時應留意著作權的問題，使用有著作權的音源時，YouTube可能會要求申請ContentID或刪除檔案，故建議選用沒有著作權問題的免費素材。

⑤輸出影片

完成所有編修工作後，即可開始輸出影片。點選「檔案」→「輸出」→「媒體」，就會開啟「輸出設定視窗」。

這時的影片格式**Ⓐ**為「H.264」，預設**Ⓑ**應選擇「YouTube 2160p 4K」（素材為4K影片時），並設定適當的輸出名稱（檔案名稱）。接著點選視窗右下的輸出鍵**Ⓒ**，即可開始輸出影片。此外，準備上傳到YouTube的影片最好是H.264格式的MP4或MOV。

Point 可上傳多大的影片到YouTube？

YouTube預設可上傳的影片大小為2GB，長度為15分鐘，但是，設定「放寬限制」的話，最大可上傳128GB、長度11個小時的影片（此為截至2015年8月的資訊）。

▶ 上傳到YouTube

①以Google帳號登入後，點選「上傳」

上傳影片之前，必須先以Google帳號登入，接著點選「登入」連結旁的「上傳」連結，即可前往上傳頁面。

②選擇要上傳的影片檔

依頁面指示點選「選取要上傳的檔案」，或是直接將檔案拖曳到該視窗後，即可開始上傳。

③設定檔名、說明文字、公開範圍

輸入影片名稱與敘述內容的說明文字。善用「空拍機」、「空拍」等關鍵字，有助於找到其他同好。接著要設定的是公開範圍，包括每個人都可以觀看的「公開」、只有知道網址的人才可觀看的「非公開」、僅指定為共用對象的Google帳號持有者可觀看的「私人」，請依目的選擇適當的範圍吧。

▶ 分享在社群網站上，享受交流的樂趣

上傳狀態：
上傳完畢！
您的影片網址：
https://youtu.be/GNK75PNJXXU

上傳完畢後，頁面左側中央會出現影片網址，不妨將其分享到Facebook、Twitter等社群網站吧！如此一來，即可透過親友們的留言、建議等，衍生出新的交流（左圖為範例網址，僅供參考）。

參加空拍機講座

**想要磨練空拍機技術，提升相關知識，
不妨參加由專家直接教授的講座。**

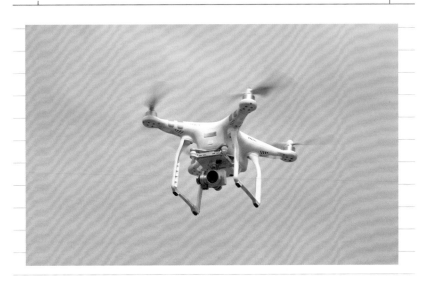

「Phantom 3」安全飛行
技術講座 in TOKYO

■日期：2015年7月24日
■地點：味之素體育場
■招募人數：8名（預約制）
■招募對象：已經在使用Phantom 3的
　中級玩家
■報名費：15,000日圓（含稅）
此為SEKIDO會員或在SEKIDO購買
Phantom 3的消費者專屬優惠價，其他
報名者一率為30,000日圓（含稅）
※報名費依講座而異
■諮詢窗口：SEKIDO
　網址：**http://www.sekido-rc.com/**

本書使用的INSPIRE
1、DJI空拍機在日本都是由
SEKIDO正式代理，因此會
定期舉辦空拍機講座。這次
採訪的，是針對已經在使用
Phantom 3的中級玩家開辦的
小班制中級講座。課程內容包括
相關知識與操作技巧，致力於提
升學員的整體技術。課程集中

在一天之內上完，上課時間為10:00～16:00。

在會議室舉辦的知識講解，會談到與空拍機玩家息息相關的法律、規定、保險、帶上飛機的方法、電池的處理方法等實用的內容。接著會指導學員校準手上的Phantom 3等，實際演練各種設定。全程由3名講師不厭其煩地解說，聽講者也相當積極認真地參與。

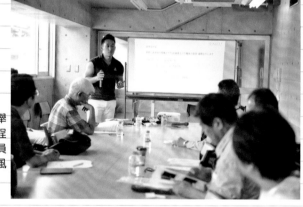

1

在味之素體育場舉辦的知識講解課程一景。過程中學員不斷發問，上課風格也相當活潑。

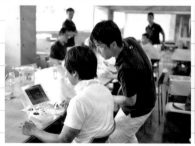
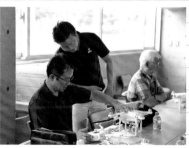

2

講師會帶領學員看著手上空拍機的設定畫面，細心指導設定方法，當學員發現問題時可立即獲得解答。

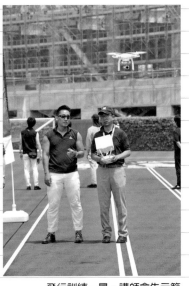

接著就前往寬敞的體育場進行飛行訓練。講師會幫助學員親自感受有無GPS時的差異，以及困難度較高的8字形飛行。由於講師會以一對一的方式解說訣竅與重點，因此短時間內就能大幅進步。

飛行訓練一景。講師會先示範飛行後，再依序指導學員，這裡同樣是一對一講解，講師們親切的態度令人印象深刻。

雖然講座是以持有Phantom 3的玩家為目標，有些可惜，但是對有心想磨練技術的人來說，能夠在安全且遼闊的地方飛行，還有專家在旁指導技術，可以說是非常寶貴的機會。SEKIDO經常針對已持有空拍機的玩家開辦類似課程，有興趣的人不妨前往諮詢。

3

學員與講師拍下的紀念照。學員之間也會交換意見，過程氣氛相當溫馨。

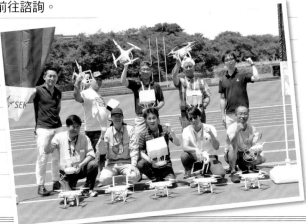

依等級分類的空拍機型錄

本單元將日本買得到的業餘空拍機，依規格、操作難易度分成「適合初級」、「適合中級」、「適合高級」3個階段介紹。各機型均有特色與優缺點，請依自己的需求與等級選擇適當的機型吧！此外，也將介紹與手掌差不多大小的「迷你空拍機」、空拍機搭載的運動攝影機。

Part

5

📷 =搭載相機　GPS =支援GPS

🎮 =附遙控器　FPV =支援FPV

　=支援另外銷售的相機、遙控器

Nine Eagles
GALAXY VISITOR 8
Nine Eagles（Hitec Multiplex Japan）GALAXY VISITOR 8

📷 GPS
🎮 FPV

卓越的穩定性與旋轉靈敏度！
最適合作為入門的機型

無論穩定性、操作性均獲得優異評價的
GALAXY VISITOR系列中，VISITOR 8
的穩定性、旋轉靈敏性可謂全系列最佳，
連初學者也能夠安心使用，很適合當作練
習機。雖然沒有搭載相機，但是尺寸具有
高度視認性、配色也令人易於分辨前後，
可達10分鐘的偏長飛行時間等，都符合
單純想追求「飛行樂趣」的玩家。此外，
配件包括遙控器、電池等，不必另外加購
就能擁有完整配備，也很適合初學者。

機體內部搭載高亮度LED燈，能
夠輕易藉肉眼辨認機體的方向。

Point

均衡度良好的馬達

採用能源效率極佳的無鐵芯馬達，由於馬達的
能量平衡佳，很適合戶外飛行，此外也相當安
靜。

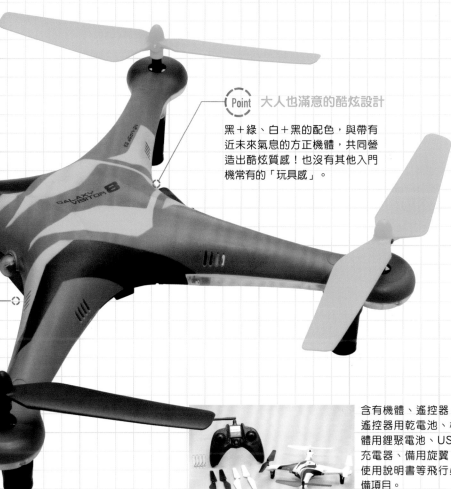

Recommend

❶ 具備相當齊全的基本操作配備

❷ 具備高性能六軸感測器，飛行超穩定

❸ 良好的馬達均衡度，適合第一次到戶外飛行的玩家

(Point) **大人也滿意的酷炫設計**

黑＋綠、白＋黑的配色，與帶有近未來氣息的方正機體，共同營造出酷炫質感！也沒有其他入門機常有的「玩具感」。

含有機體、遙控器、遙控器用乾電池、機體用鋰聚電池、USB充電器、備用旋翼、使用說明書等飛行必備項目。

DATA

■價格：12,800日圓 ■尺寸：寬230mm×長230mm×高72mm 重量113g ■飛行時間：約10分鐘 ■電池：3.7V 700mAh Li-Po ■電波可達距離：約100m ■顏色／黑＋白、綠＋灰 ■諮詢窗口：Hitec Multiplex Japan ■URL：http://www.hitecrcd.co.jp/products/nineeagles/galaxyvisitor8/

KYOSHO EGG
QuattroX ULTRA
KYOSHO EGG（京商）QuattroX ULTRA

有力的飛行讓新手
也能享受空拍！

採用大容量電池，是全系列中飛行感最有力，空拍環境最舒適的機型。速度模式有High／Middle／Normal這三個階段，「High」適合用來拍攝較具動態感的影片，「Normal」可拍到較少震動的照片，故可依用途選擇適當的速度模式。本機型搭載六軸感測器與電子指南針，實現了簡單又穩定的優秀操作感。

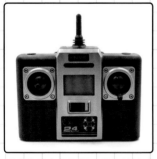

垂直按壓左操作桿，即可轉換成「無頭模式」，如此一來，無論機首面向哪個方位，機體都會依操作桿的方向移動。

(Point)

藉200萬畫素的相機
拍攝清晰影片！

搭載可拍攝影片、照片的200萬畫素相機，只要按下遙控器上的按鍵，即可輕易享受空拍樂趣。但是必須另外購買儲存影片的micro SD記憶卡。

Recommend

❶一個按鍵即可輕易拍攝照片＆影片

❷「無頭模式」可消除與機首面對面時的操作困難

❸附有讀卡機，可輕易讀取拍攝的檔案

(Point) 追求易飛性的設計

織細的線條可降低飛行時的空氣阻力，鮮
豔明確的配色，也有助於玩家確認機首的
前後方向。

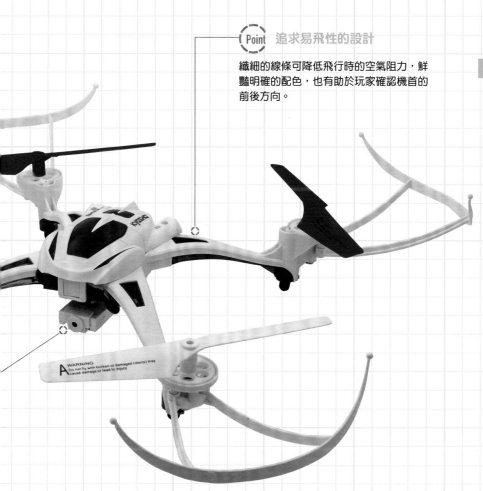

A WARNING
Do not fly with borken or damaged rotor(s) may
cause damage or lead to injury

DATA

■價格：16,800日圓 ■尺寸：寬340mm×長340mm×高60mm 重量120g ■相機：200萬畫素／
1280×720pixel ■飛行時間：約8分鐘 ■電池：3.7V 650mAh Li-Po ■電波可達距離：約25～30m ■諮詢
窗口：京商 ■URL：http://kyoshoegg.jp/toy_rc-drone.html

Nine Eagles
GALAXY VISITOR 6
Nine Eagles（Hitec Multiplex Japan）GALAXY VISITOR 6

📷 GPS
🎮 FPV

搭載FPV機能，
可藉手邊螢幕享受空拍視角

機體採用自動控制與六軸感測器，能夠實現
非常穩定的飛行。可使機體維持一定高度的
「高度鎖定機能」，也可增添操作流暢度，
使玩家能夠更專注於空拍。此外，前後旋翼
的顏色不同、可另外加購的槳葉保護罩（未
稅1,000日圓）等，也都有助於玩家練習。

Recommend

❶ Wi-Fi FPV最大傳輸距離100m

❷ 附有讀卡機，可輕易透過電腦讀取拍攝的檔案

❸ 一個按鍵即可憑直覺拍下照片或影片

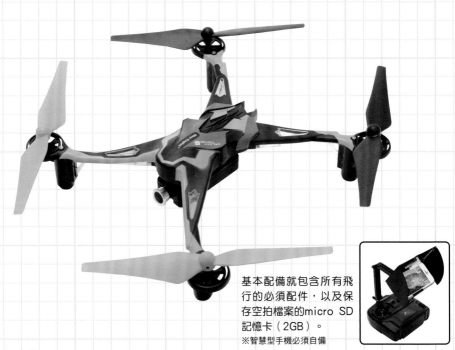

基本配備就包含所有飛行的必須配件，以及保存空拍檔案的micro SD記憶卡（2GB）。
※智慧型手機必須自備

DATA

■價格：35,000日圓 ■尺寸：寬199mm×長199mm×高54mm（不含旋翼） 重量115g ■相機：130萬畫素／
1280×720pixel ■飛行時間：約7分鐘 ■電池：3.7V 700mAh Li-Po ■電波可達距離：約120m ■顏色／綠色、藍色、
紅色 ■諮詢窗口：Hitec Multiplex Japan ■URL：http://www.hitecrcd.co.jp/products/nineeagles/galaxyvisitor6/

RC Logger
RC EYE One Xtreme

RC Logger（Hitec Multiplex Japan） RC EYE One Xtreme

 GPS FPV

藉無刷馬達發揮最棒的
穩定性與旋轉靈敏性

本機型採用了能源與速度控制都相當優越的無刷馬達，儘管全長僅22.5cm，屬於小型機，卻實現了達100g的載重量。具備六軸感測器與高度感測器，藉此發揮卓越的穩定性與旋轉靈敏性。此外還有各種模式可供選擇，包括適合練習的「新手模式」，適合空拍的「運動模式」，適合享受高速飛行的「專家模式」。

Recommend

❶藉六軸感測器與高度感測器，增添飛行穩定度

❷擁有三種飛行模式可供選擇，從新手到專家都能盡情享受飛行樂趣

❸雖然機體小巧，卻可搭載運動攝影機

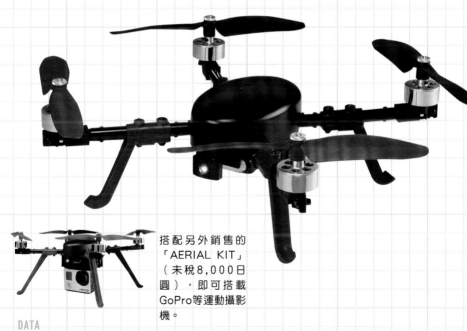

搭配另外銷售的「AERIAL KIT」（未稅8,000日圓），即可搭載GoPro等運動攝影機。

DATA

■價格：25,000日圓 ■尺寸：寬225mm×長225mm×高80mm（不含旋翼） 重量157g（不含電池）■飛行時間：約5〜7分鐘 ■電池：7.4V 800mAh Li-Po ■電波可達距離：約120m ■諮詢窗口：Hitec Multiplex Japan ■URL：http://www.hitecrcd.co.jp/products/rclogger/xtreme/

G-FORCE
Soliste HD

搭載HD相機的
空拍入門機

除了搭載HD相機外,還有「無頭模式」與「返航模式」,前者可無視機首方向,使機身依操作桿運作方向移動,後者只要一個按鍵即可讓機體回到玩家身邊,充滿了各種方便的機能。此外,操作敏感度分成三個階段,玩家可依自身技術選擇適當的等級,可以說是空拍初學者的最佳夥伴。

Recommend

❶透過遙控器上的一個按鍵,即可遠端操控攝影

❷搭載適合初學者的「無頭模式」

❸一架不到15,000日圓,卻擁有充實的空拍機能

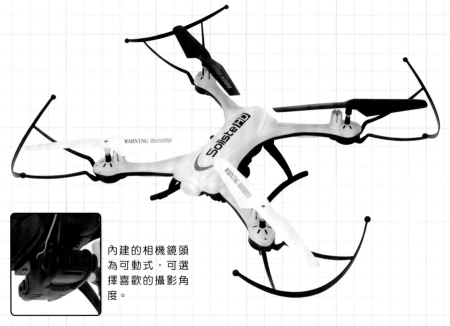

內建的相機鏡頭為可動式,可選擇喜歡的攝影角度。

DATA

■價格:13,800日圓 ■尺寸:寬304mm×長304mm×高84mm 重量82.5g(不含電池) ■相機:200萬畫素／1280×720pixel ■飛行時間:約7~8分鐘 ■電池:3.7V 400mAh Li-Po ■電波可達距離:約200m ■諮詢窗口:G-FORCE ■URL:http://www.gforce-hobby.jp/products/GB221.html

TEAD
Alien-X6

可享受200萬畫素影片
適合當作空拍入門機的娛樂機種

全長僅20cm的小巧機體，卻搭載了六旋翼，
藉此打造出穩定的飛行性能。內建相機具有
200萬畫素的HD畫質、最高可飛到70[※]m等
條件，用來挑戰進一步的空拍也綽綽有餘。還
在2015年度的TOKYO Gift Show的新製品大
賽中獲得獎項。

※日本法律規定，空拍機不得飛出肉眼可確認的範圍

Recommend

❶ 機體尺寸與掌心同大，
 卻可拍攝200萬畫素的
 HD影片

❷ 附有兩顆電池，可長時
 間操作！

❸ 藉六旋翼增添飛行時的
 穩定度

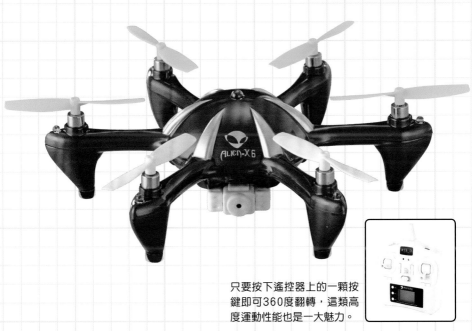

只要按下遙控器上的一顆按
鍵即可360度翻轉，這類高
度運動性能也是一大魅力。

DATA

■價格：12,800日圓　■尺寸：寬130mm×長200mm×高40mm　重量61g　■相機：200萬畫素／1280×720pixel
■飛行時間：約6～8分鐘　■電池：3.7V 520mAh Li-Po　■電波可達距離：約70m　■諮詢窗口：TEAD
■URL：http://shop.tead.jp/shopdetail/000000001274/ct38/page1/order/

Parrot
Airborne Night

適合特技與高速飛行的小型機

這是法國Parrot公司的迷你空拍機系列最新作，搭載大型機常用的高性能感測器。此外還具有最高時速可達18km的高速飛行，以及輕滑智慧型手機、平板電腦後即可大幅度旋轉的特技飛行功能等。機體下方附有垂直鏡頭，可在半空中拍攝玩家操作時的模樣（自拍）。

Recommend

❶ 充電時間只要25分鐘，可增加短時間內的飛行次數

❷ 有三種不同特色的配色可選擇

❸ 同系列還有陸上機、水上機等可供選擇

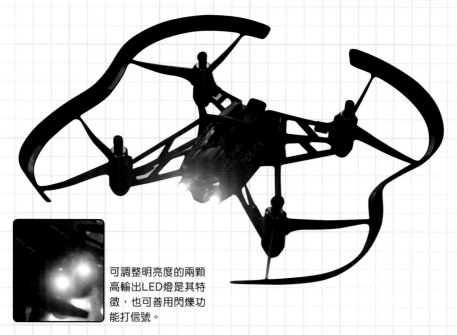

可調整明亮度的兩顆高輸出LED燈是其特徵，也可善用閃爍功能打信號。

DATA

■價格：19,224日圓（含稅）　■尺寸：寬150mm×長150mm×高78mm 重量54g（未裝保護罩時）　■相機：30萬畫素／480×640pixel（僅照片）　■飛行時間：約7〜9分鐘　■電池：3.7V 550mAh Li-Po　■電波可達距離：約20m　■顏色：SWAT、Mac Lane、Blaze　■諮詢窗口：Parrot　■URL：http://www.parrot.com/jp/products/airborne-night-drone/

Happinet
Rolling Phantom NEXT

GPS FPV

能夠在地板、天花板、牆壁上行動自如的獨特娛樂機

這款直升機型空拍機，擁有兩片上下交疊的旋翼，最大的特色就是旋轉型保護罩，可在地板、牆上行走等，娛樂性質相當高。保護罩的素材彈性極佳，不慎碰撞家具時可達到緩衝效果，預防破損。

Recommend

❶藉旋轉型保護罩實現更加自由的飛行範圍

❷搭載「訓練模式」，可防止突然上升或下降

❸不慎墜落時，只要使機首朝上即可重新起飛

DATA

■價格：6,480日圓 ■尺寸：寬200mm×長175mm×高175mm 重量40g ■飛行時間：約4～5分鐘 ■電池：AA鹼性電池6顆（另外購買） ■電波可達距離：約2.5～3m ■顏色：天空藍、火紅色 ■諮詢窗口：Happinet
■URL：http://www.happinettoys.com/contents/airhog/rolling_phantom_next/

DJI
Phantom 3 Advanced
DJI（SEKIDO） Phantom 3 Advanced

📷 GPS
🎮 FPV

飛行與空拍環境均舒適的
「智慧型空拍機」

Phantom系列最新作，採用最先進的機體控制系統，能夠呈現出超越娛樂領域的飛行。另外還設有可藉超音波與視覺數據控制機體的「視覺定位系統」、GPS＋GLONASS（俄國定位系統）組成的高精度機體定位系統等，大幅增添飛行穩定度。此外，有效畫素數為1200萬畫素，可拍攝FHD影片（Professional為4K影片）的高規格相機，連空拍愛好者都為之折服。

Point 飛行性能比先行版機型高出25%

攸關馬達性能的零件──電子速度控制器、電池等均堅持高品質，因此可實現敏捷且反應迅速的操作感與長時間飛行。

Point

無斜角的三軸雲台
不易震動

連接機體與相機的是高性能三軸雲台，藉由良好的設計，使其在空拍時即使受到風吹也不易震動，拍出來的影片較為穩定，也不會看起來斜斜的。

Recommend

❶藉三軸雲台＋高性能相機拍出專業空拍品質

❷善用APP，即可憑直覺操控相機、更動飛行設定

❸2km的最大操作範圍，以及長達23分鐘左右的長時間飛行，可拓展空拍可能性

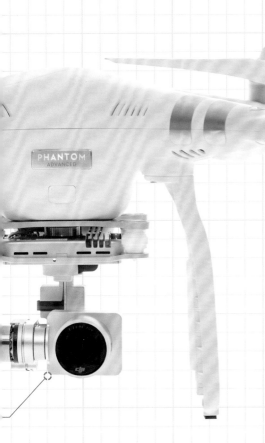

PHANTOM
ADVANCED

(Point) **可藉模擬器事前練習飛行**

專用APP除了可操控機體、編修影片外，還搭載「飛行模擬器」，讓玩家能夠在踏出戶外前先熟悉操作，有助於降低發生意外的機率。

DATA

■價格：129,444日圓 ■尺寸：寬590mm×長590mm×高185mm 重量1280g ■相機：1240萬畫素／1920×1080pixel（照片4000×3000pixel） ■飛行時間：約23分鐘 ■電池：15.2V 4480mAh Li-Po ■電波可達距離：約2000m ■諮詢窗口：SEKIDO ■URL：http://www.sekido-rc.com/?pid=88705099

Nine Eagles
GALAXY VISITOR 7
Nine Eagles（Hitec Multiplex Japan） GALAXY VISITOR 7

VISITOR系列首部
搭載FHD相機的機型

這是GALAXY VISITOR系列中最新的機型，可拍攝FHD影片。全長24cm的機身連初級～中級玩家都可輕易操作，對想要輕鬆提升空拍品質的玩家來說，相當值得期待。優質的FPV影片，不僅大幅提升了視覺魄力與臨場感，還使飛行過程更加刺激！未來也可望透過APP更新，進一步提升機能，甚至有機會直接以智慧型手機操控機體動作。

Point 適合室內練習的
尺寸也很棒

儘管本機型支援高品質空拍，機體卻相當小巧，適合在室內練習。玩家能夠先熟悉操作後，再外出進行空拍。

Point

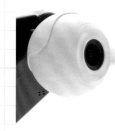

相機造型
也更上一層樓

相機部分採用帶有近未來感的球型設計，高雅的單色調與俐落的線條，同樣非常迷人。

Recommend

❶搭載200萬畫素、可拍攝FHD影片的高規格相機

❷FPV機能呈現出的效果，堪稱全系列最出色的一款

❸可透過APP輕易地將影片傳輸到智慧型手機

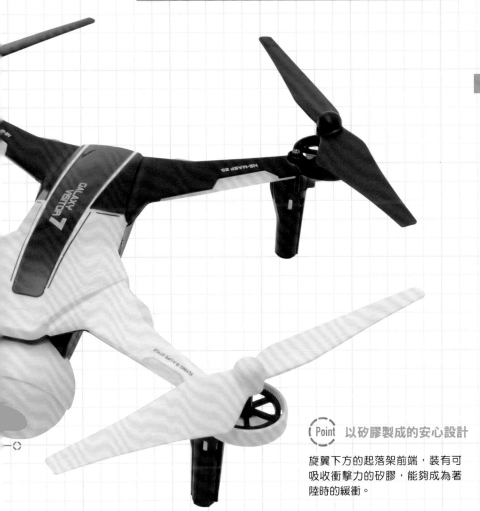

(Point) 以矽膠製成的安心設計

旋翼下方的起落架前端，裝有可吸收衝擊力的矽膠，能夠成為著陸時的緩衝。

DATA

■價格：未定 ■尺寸：寬241mm×長241mm×高72mm 重量130g ■相機：200萬畫素／1920×1080pixel ■飛行時間：約10分鐘 ■電池：3.7V 700mAh Li-Po ■電波可達距離：約120m ■諮詢窗口：Hitec Multiplex Japan ■URL：http://www.hitecrcd.co.jp/

Parrot
Bebop Drone

搭載1400萬畫素魚眼鏡頭的「空中相機」

裝在機體正面的相機，採用可支援1400萬畫素FHD影片的最新高性能影像穩定技術，拍出的影像幾乎不會晃動，穩定程度令人驚豔。機體操作方面同樣採用高規格技術，包括「Flight Plan」功能，其藉APP設定飛行路徑後，即可依GPS自動駕駛，充滿各種方便的機能。

Recommend

❶ 藉智慧型手機上的APP進行更直覺的操作

❷ 擁有搭配GPS的自動返航功能

❸ 藉最新技術呈現出不會晃動的穩定空拍影片

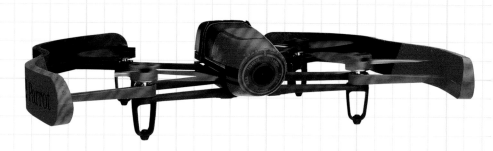

使用另外加購的遙控器「Skycontroller」（含稅76,572日圓），可將最大傳輸範圍拓寬至2km。

DATA

■價格：76,572日圓（含稅）　■尺寸：寬280mm×長320mm×高36mm 重量400g（未裝保護罩）　■相機：1400萬畫素／1920×1080pixel（照片4096×3072pixel）　■飛行時間：約11分鐘　■電池：4.7V 1200mAh Li-Po　■電波可達距離：約250m　■顏色／紅色、藍色、黃色　■諮詢窗口：Parrot　■URL：http://www.parrot.com/products/bebop-drone/

Parrot
AR.Drone 2.0 Elite Edition

透過Wi-Fi體驗更直覺式的操作
可空拍也可特技飛行

除了九軸感測器外，還搭載了氣壓計、超音波高度感測器，使其在戶外時不易受地表的凹凸不平影響，能夠穩定地懸停等。此外，透過專用APP註冊「AR.Drone Academy」社群，即可與全世界的玩家交流，分享飛行數據等。

Recommend

❶藉擁有先進造型的旋翼保護罩安全飛行

❷可藉智慧型手機直接錄下空拍影像

❸透過Wi-Fi連線至「AR. Drone Academy」，可與其他玩家共享數據

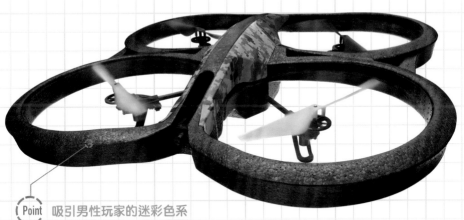

(Point) 吸引男性玩家的迷彩色系

共有三種配色可供選擇，分別是卡其色與黑色組成的「Jungle」、米色與黑色組成的「Sand」，以及白色與黑色組成的「Snow」。

DATA

■價格：42,984日圓（含稅） ■尺寸：寬520mm×長515mm×高115mm 重量455g（使用室內專用保護罩時）
■相機：92萬畫素／1280×720pixel ■飛行時間：約12分鐘 ■電池：11.1V 1000mAh Li-Po ■電波可達距離：約50m ■顏色／Snow、Jungle、Sand ■諮詢窗口：Parrot ■URL：http://ardrone2.parrot.com/

Lily Robotics
Lily Camera

丟到半空中後會自動飛回來
自拍專用的空拍機

Lily Camera並非使用遙控器操作，而是會藉追蹤器自動追蹤飛行，玩家能夠自拍影片、照片。此外，也可透過APP設定高度、與被攝體間的距離、拍攝角度等。完全防水的機體，使其能夠拍攝物體從水底上岸時、落入水裡的畫面等，這都是平常難以捕捉到的影像！

Recommend

❶備有自動追蹤、自動相機功能

❷完全防水使其可拍攝物體從水底上岸、落入水裡時的畫面

❸最高時速為40km，擁有強勁的運動能力

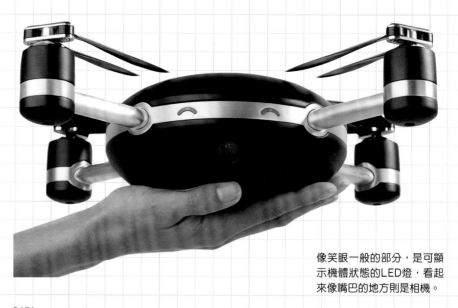

像笑眼一般的部分，是可顯示機體狀態的LED燈，看起來像嘴巴的地方則是相機。

DATA

■價格：162,000日圓（含稅）　■尺寸：寬261mm×長261mm×高81.8mm 重量1300g　■相機：1200萬畫素／1920×1080pixel（影片4000×3000pixel）　■飛行時間：約20分鐘　■鋰離子電池　■電波可達距離：約30m
■諮詢窗口：Do more　■URL：http://domore.shop-pro.jp/

Quest
Auto Pathfinder CX-20

非常講究油門操作
適合中級玩家的中階機

想要自行選擇遙控器、想透過電腦設定、想挑戰更進一步的RC操作時，非常建議選用本機型。飛行原理近似自動旋翼機，選擇「Attitude」模式時只要控制機體的姿勢即可，能夠享受單純的「飛行樂趣」。當然也設有優秀的「操作輔助模式」，可藉GPS控制功能協助玩家操作。

Recommend

❶可搭配日本製搖控器，享受更講究的油門操作

❷備有方便的返航機能

❸在日本提供許多日本製造商特有的充實售後服務

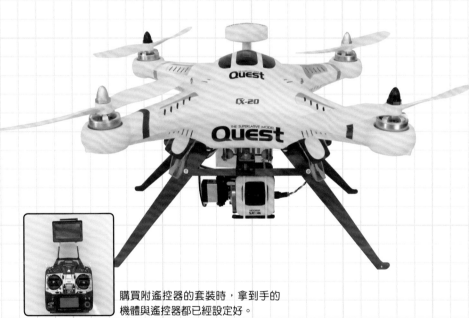

購買附遙控器的套裝時，拿到手的機體與遙控器都已經設定好。

DATA

■價格：41,000日圓～（無附遙控器） ■尺寸：寬300mm×長300mm×高200mm 重量825g ■飛行時間：約10分鐘 ■電池：3.7V 2700mAh Li-Po ■電波可達距離：約1000m（依遙控器而異） ■諮詢窗口：QUEST CORPORATION ■URL：http://quest-co.jp/rc/multi.html

DJI
INSPIRE 1
DJI（SEKIDO）INSPIRE 1

飛行與空拍均為
專業規格的高階機

搭載的高性能相機為1200萬畫素，支援4K影片拍攝，並設有三軸雲台，使拍出的影片絲毫沒有晃動感，藉此營造出極美空拍影片。INSPIRE 1的標準配備為RTF（Ready to Fly）包裝，配件可謂應有盡有，買回家後即可立刻飛行。均使用單色調配色的時尚機身，搭載了GPS、超音波感測器等控制系統，無論飛行場地是戶外還是室內，都能夠表現出卓越的穩定度。

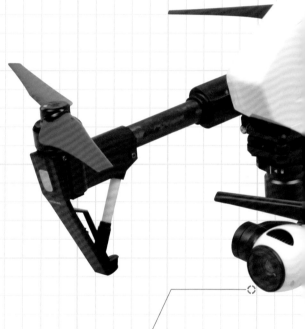

(Point) 再易操作 也應留意

本機型的一大魅力，就是透過充實的輔助系統，增添操作便易性。但是也因此使重量將近3kg，故飛行時須格外留意周邊環境。

(Point) 可自由調節 拍攝視角！

隨機附上的雲台，可往水平方向旋轉360度，動作也相當流暢，起飛後還把起落架收起，因此不必擔心拍到旋翼與起落架。

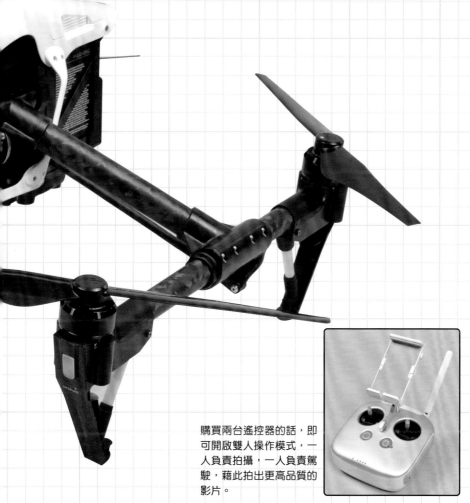

Recommend

❶藉4K／1200萬畫素相機與三軸雲台，拍出傲人的品質

❷設有完整的飛行模式可輔助空拍

❸可自動起飛、降落

購買兩台遙控器的話，即可開啟雙人操作模式，一人負責拍攝，一人負責駕駛，藉此拍出更高品質的影片。

DATA

■價格：383,400日圓（雙人操作版448,200日圓）　■尺寸：寬438mm×長451mm×高301mm 重量2935g ■相機：1200萬畫素／4096×2160pixel（照片4000×3000pixel）■飛行時間：約18分鐘 ■電池：22.8V 5700mAh Li-Po ■電波可達距離：約2000m ■諮詢窗口：SEKIDO ■URL：http://www.sekido-rc.com/?mode=grp&gid=513465

ALIGN
M690L
ALIGN（Hiro Tech）M690L

可拍出專業級空拍影片的
六旋翼空拍機

在遙控飛機領域享譽盛名的ALIGN旗下
空拍機。這是全系列最高級的機型，擁有
六片旋翼，載重量近2kg，是專業空拍攝
影師也相當愛用的一款。玩家須擁有一
定水準的技術，才駕馭得了本系列機型
（M690L、M480L、M470），因此購
買條件之一，就是得參加製造商舉辦的安
全講座、課程等，畢竟，擁有正確的知識
與技能，才能夠瞭解本機型的真正魅力！

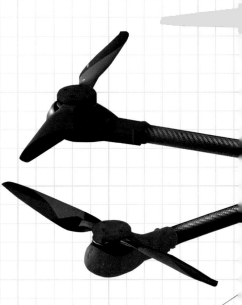

(Point)

裝有專業相機在用的雲台

本機型可搭載近2kg的機材，
故可裝上專業規格的雲台與相
機，如果裝完後有多餘的載重
量，還可依需求增設其他裝
備，拓展空拍樂趣。

Recommend

❶擁有ALIGN旗下遙控飛機裡最高的載重量

❷輕盈且收納性佳，方便搬運

❸即使裝上雲台與單眼相機，飛行時間也可達8分鐘

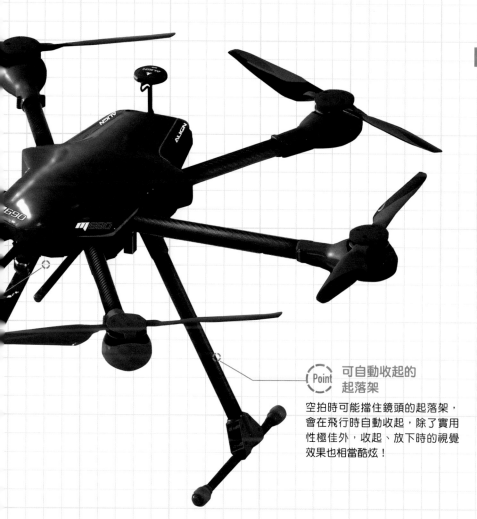

(Point) 可自動收起的
起落架

空拍時可能擋住鏡頭的起落架，
會在飛行時自動收起，除了實用
性極佳外，收起、放下時的視覺
效果也相當酷炫！

DATA

■價格：226,000日圓（含稅） ■尺寸：寬900mm×長900mm×高446mm 重量3400g（僅機體） ■飛行時間：
約12分鐘（搭載雲台、相機時約8分鐘） ■電池：22.2V 5200mAh Li-Po ■諮詢窗口：Hiro Tech ■URL：
http://t-rex-jp.com/multi_coptor.html

ALIGN
M480L
ALIGN（Hiro Tech）M480L

瞄準專業玩家的
高性能型號

ALIGN多軸機系列的重點機型，採用高性能飛控以保有絕佳穩定性，機動性則優於高階機「M690L」。並具備多種善用GPS的飛行模式，可為空拍大幅加分。除了簡約易保養的結構、適合搬運的折疊式設計外，連電池等都提供彈性選擇，禁得住專業玩家考驗的高品質。

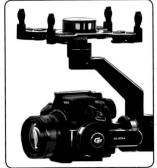

不怕震動！
可搭載高性能雲台

搭載擁有高度控制系統的三軸無刷雲台G3-GH（另售，含稅182,000日圓），可裝設單眼相機，拍攝出優質、流暢、唯美的影像

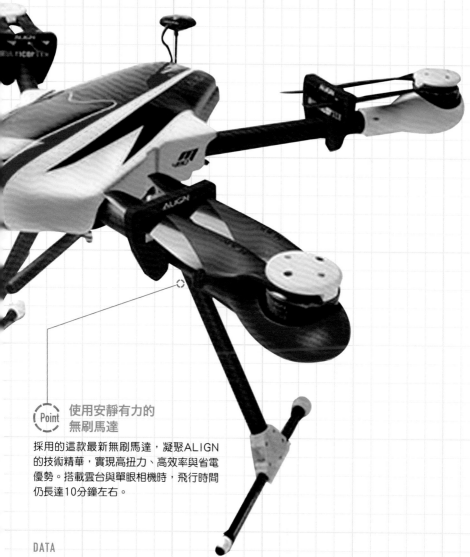

Recommend

①藉經過精密運算的機體設計，實現穩定的空拍品質

②易於保養的簡單結構

③裝設雲台時可搭載單眼相機

(Point) 使用安靜有力的
無刷馬達

採用的這款最新無刷馬達，凝聚ALIGN
的技術精華，實現高扭力、高效率與省電
優勢。搭載雲台與單眼相機時，飛行時間
仍長達10分鐘左右。

DATA

■價格：188,000日圓（含稅）　■尺寸：寬800mm×長800mm×高430mm 重量2700g（僅機體）　■飛行時間：約10分鐘　■電池：22.2V 5200mAh Li-Po　■諮詢窗口：Hiro Tech　■URL：http://t-rex-jp.com/multi_coptor.html

ALIGN
M470
ALIGN（Hiro Tech）M470

全系列最迷你
卻能夠發揮穩定的飛行能力

雖然是機臂與起落架均偏短的小巧機型，使用的零件、控制面板等均與高階機型相同。此外，標準配備即包括GoPro專用的數位雲台，相較於同系列其他機型，更能享受合理的空拍樂趣，高CP值的優勢相當誘人！

Recommend

❶使用與同系列大型機一樣的PCU

❷標準配備包括可控制馬達的雲台

❸空拍時可活用小型機特有的靈活優勢

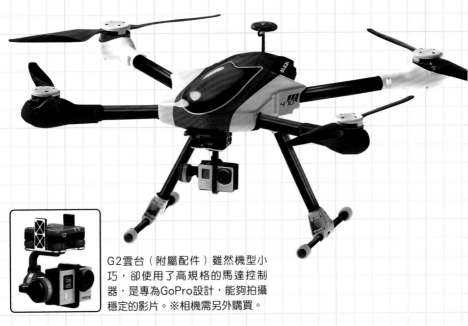

G2雲台（附屬配件）雖然機型小巧，卻使用了高規格的馬達控制器，是專為GoPro設計，能夠拍攝穩定的影片。※相機需另外購買。

DATA

■價格：146,000日圓（含稅） ■尺寸：寬710mm×長710mm×高266mm 重量2500g（僅機體） ■飛行時間：約10分鐘 ■電池：22.2V 5200mAh Li-Po ■諮詢窗口：Hiro Tech ■URL：http://t-rex-jp.com/multi_coptor.html

JR PROPO
NINJA 400MR
JR PROPO（Japan Remote Control Co., Ltd.） NINJA 400MR

追求飛行樂趣的技巧配多軸直升機

多軸直升機領域相當重視飛行穩定性、空拍性能，本機型則是將重點放在特技飛行的個性派。搭載的系統使玩家可透過操作桿，輕易切換順時針／逆時針旋轉，甚至可倒立飛行、翻轉等，相當靈活。六軸感測器則有助於保持飛行穩定度，同樣是很貼心的設計。

Recommend

❶ 將變化多端的特技飛行化為可能的高度靈活性

❷ 適合用來提升操作技術

❸ 可塗裝外殼，打造出獨一無二的配色

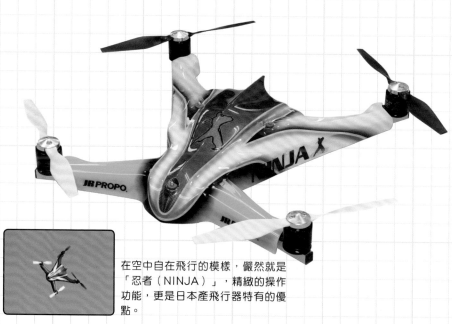

在空中自在飛行的模樣，儼然就是「忍者（NINJA）」，精緻的操作功能，更是日本產飛行器特有的優點。

DATA

■價格：52,800日圓～ ■尺寸：寬400mm×長400mm（以馬達軸心為端點）×高70mm 重量880g ■飛行時間：3～5分鐘 ■電池：11.1V 2200mAh（建議）Li-Po ■電波可達距離：800～1000m ■顏色：紅&藍、綠&黃 ■諮詢窗口：日本遠隔制御株式會社（Japan Remote Control Co., Ltd.） 直升機事業部 ■URL：https://jrpropo.co.jp/jpn/heli/ninja/

能夠飛到什麼程度!?
飛行性能比較表

不同機型會有不同的飛行性能,這邊將分別比較初階機、中階機、
高階機的各主要機型的飛行性能。

初階機	飛行時間	電波可達距離
GALAXY VISITOR 8	10 min	100m
QuattroX ULTRA	8 min	25〜30m
RC EYE One Xtreme	5〜7 min	120m
Soliste HD	7〜8 min	200m
Alien X-6	6〜8 min	70m
Airborne Night	7〜9 min	20m

中階機	飛行時間	電波可達距離
Phantom 3 ADVANCED	23 min	2000m
GALAXY VISITOR 7	10 min	120m
Bebop Drone	11 min	250m
AR.Drone 2.0 Elite Edition	12 min	50m
Auto Pathfinder CX-20	15 min	1000m

高階機	飛行時間	電波可達距離
INSPIRE 1	18 min	2000m
NINJA 400MR	3~5 min	800~1000m

體驗更刺激的空拍
運動攝影機型錄

如果手邊的空拍機，能夠自由裝上各種相機的話，
不妨在這方面多下點工夫，讓空拍更有趣。
選購時應特別留意的，就是空拍機的載重量。
載重量因機型而異，從100g～10kg都有，
因此請先確認手邊空拍機的載重量後，
再選購適當的相機（攝影機）與雲台吧！
欲裝載無反光鏡相機、單眼相機等較重的類型時，
則需要中～大型的高階空拍機。
因此，請先想好要拍哪個等級的影片、目的，
再選擇適當的空拍機、相機、雲台等設備吧！

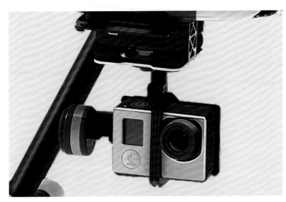

雲台是將相機裝在空拍機上時不可或缺的品項，可藉電子控
制使相機鏡頭保持水平、減輕空拍過程的震動，又稱「穩定
器」。雲台的軸數（二軸、三軸）依產品而異，一般來說，
軸數愈多愈不容易晃動，拍出來的影像也愈穩定。

 =支援4K　 =支援FHD　 =防滴　 =防手震

GoPro | HERO4 Black Adventure

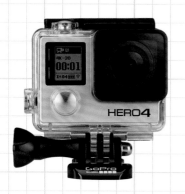

藉4K／30fps拍攝極富動態感的影像

運動攝影機中的代表品牌——GoPro的最高級機型，最高有效畫素為1200萬畫素，支援4K／30fps、FHD／120fps高規格影片，呈現出完美銳利影像，能夠享受極富臨場感的絕美空拍！

Recommend

❶免費APP、智能遙控器（另外銷售）使設定更簡單

❷標準配備包括防水、防塵、防撞殼

DATA

■價格：64,000日圓 ■有效畫素數：1200萬畫素 ■最高攝影解析度：3840×2160pixel ■影片格式：MP4
■影格速率：30fps（4K時）、120fps（FHD時）等 ■儲存媒體：micro SD記憶卡、micro SDXC記憶卡
■重量：88g ■諮詢窗口：TAJIMA MOTOR CORPORATION ■URL：http://www.tajima-motor.com/gopro/

SONY | Action Cam FDR-X1000V

兼顧高性能、高畫質與堅固機體

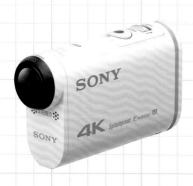

4K模式的細膩美感、FHD模式的防手震能力均大受好評的運動攝影機，還配有Live-View Remote等豐富的配件，可用來操作、確認影像。

Recommend

❶可透過智慧型手機APP「PlayMemoriesMobile」操控、編修、上傳到社群網站

❷高度防手震功能，使畫面更加順暢

DATA

■價格：依通路而異 ■有效畫素數：約880萬畫素 ■最高攝影解析度：3840×2160pixel ■影片格式：MP4、XAVCS ■影格速率：24～240fps ■儲存媒體：micro SD記憶卡、micro SDXC記憶卡、Memory Stick Micro
■重量：89g（僅機體本身） ■防手震：有（HD模式時） ■諮詢窗口：SONY ■URL：http://www.sony.jp/actioncam/

Contour | **ROAM3**

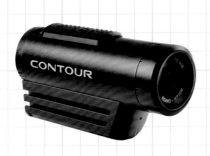

支援FHD的防水時尚機型

鋁製的漂亮外觀，能夠應付運動時的粗魯對待，可270度旋轉的鏡頭，使其無論拍攝什麼場景，都能夠呈現出理想的結果。

Recommend

❶藉270度旋轉的鏡頭，拍攝出理想的影像

❷可透過專用APP輕鬆編輯、管理影片

DATA

■價格：依通路而異 ■有效畫素數：500萬畫素 ■最高攝影解析度：1920×1080pixel ■影片格式：MP4 ■影格速率：30～120fps ■儲存媒體：micro SD記憶卡（micro SDXC記憶卡兼容） ■重量：145g ■諮詢窗口：株式會社美貴本 ■URL：http://www.contour.jp/

ELMO | **QBiC MS-1**

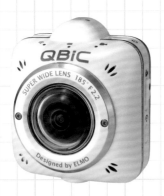

最大185度角的絕美超廣角鏡頭

不僅可透過超廣角鏡頭執行極具動態感的空拍，還可透過專用APP調整曝光值、白平衡等。93g的輕盈體型，使大部分的空拍機都可搭載。

Recommend

❶可透過Wi-Fi輕易將檔案存在智慧型手機、電腦

❷儘管是邊長僅5cm的小巧四方體機型，卻可拍攝FHD影片

DATA

■價格：依通路而異 ■有效畫素數：500萬畫素 ■最高攝影解析度：1920×1080pixel ■影片格式：MP4 ■影格速率：30～240fps ■儲存媒體：micro SD記憶卡、micro SDHC記憶卡、micro SDXC記憶卡■重量：93g ■諮詢窗口：ELMO ■URL：http://www.elmoqbic.com/

RICOH | WG-M1

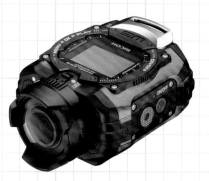

不需要保護殼的堅固機體與簡單操作

採用大型按鍵以及簡單的操作法，使新手也能輕易熟悉。曾在攝影、影像產品的國際大獎TIPA Award中，榮獲「最佳運動攝影機獎」的名機。

Recommend

❶約1400萬畫素的高畫質機型

❷可藉Wi-Fi連接智慧型手機，藉此輕易拍攝、播放、編輯

DATA

■價格：依通路而異 ■有效畫素數：1400萬畫素 ■最高攝影解析度：1920×1080pixel ■影片格式：MOV／H.264 ■影格速率：30～120fps ■儲存媒體：內建記憶容量、micro SD記憶卡、micro SDHC記憶卡 ■重量：190g ■諮詢窗口：RICOH IMAGING COMPANY ■URL：http://www.ricoh-imaging.co.jp/japan/products/wg-m1/

Kodak PIXPRO | SP360

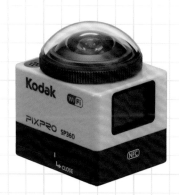

藉360度×214度提供震撼的影像體驗

藉超廣角鏡頭拍出的畫面，具有優異的魄力感，讓人宛如親自飛在半空中。備有搭載NFC的智慧型手機時，只要一個按鍵就能夠連接，非常方便！

Recommend

❶能夠拍下360度全景影片，宛如從半空中環視大地

❷支援慢速、高速攝影等各種攝影功能

DATA

■價格：依通路而異 ■有效畫素數：1636萬畫素 ■最高攝影解析度：1920×1080pixel：30～120fps（Front觀看模式） ■影片格式：MP4 ■儲存媒體：micro SD記憶卡、micro SDHC記憶卡 ■重量：103g（僅本體） ■諮詢窗口：MASPRO電工 ■URL：http://www.maspro.co.jp/products/pixpro/

能夠握在掌心的可愛空拍機
迷你空拍機

小巧的尺寸，可以隨時隨地起飛的迷你空拍機。
除了適用於室內的練習，即使在戶外也能享受飛行的樂趣。
要不要試試與可愛的迷你空拍機一起飛向天空呢？

QuattroX Wiz KYOSHO EGG

**體驗第一次的
空拍機攝影！**

這一部搭載有30萬畫素、468×240pixel相機的空拍機，可以說是最輕盈的空拍機之一。內建六軸感測器與簡易電子指南針，使其得以實現穩定流暢的飛行與空拍！想要一口氣嘗試空拍機的所有功能時，不妨選購這架QuattroX Wiz吧！

12.5cm

DATA

■價格：9,800日圓 ■尺寸：寬125mm×長125mm×高40mm 重量40g ■相機：30萬畫素／468×240pixel
■飛行時間：約6分鐘 ■電池：3.7V 350mAh Li-Po ■電波可達距離：約25～30m ■顏色：RED、WHITE
■諮詢窗口：京商 ■URL：http://kyoshoegg.jp/toy_rc-drone.html

QuattroX KYOSHO EGG

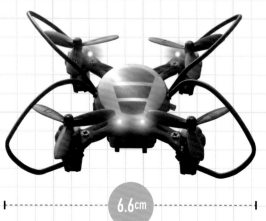

6.6cm

追求飛行樂趣
技巧派多軸直升機

只要一個按鍵即可高速翻轉，小巧的機體卻蘊藏高超的運動能力。搭載六軸感測器、多種可選擇的速度模式、附旋翼保護罩等功能及裝備，都讓新手也能夠在室內安心練習。

DATA

■價格：5,980日圓 ■尺寸：寬66mm×長72mm×高24mm 重量10.5g ■飛行時間：約5分鐘 ■動力：內建電池 ■電波可達距離：約10～15m ■顏色：RED、BLACK、SILVER ■諮詢窗口：京商 ■URL：http://kyoshoegg.jp/toy_rc-drone.html

Hubsan X4 HD G-FORCE

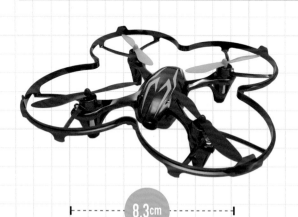

8.3cm

藉200萬畫素的HD相機
體驗超滿意的空拍機能

這款入門機型搭載了迷你機體難以想像的高規格，可藉200萬畫素的HD相機，體驗優質的空拍成果。機體控制方面採用了高性能六軸感測器，可望感受到舒適的操作手感。

DATA

■價格：11,500日圓 ■尺寸：寬83mm×長84mm×高33mm（旋翼除外） 重量51g ■相機：200萬畫素／1280×720pixel ■飛行時間：約6分鐘 ■電池：3.7V 380mAh Li-Po ■電波可達距離：約100m ■顏色：黑紅色、黑青色、酒紅色 ■諮詢窗口：G-FORCE ■URL：http://www.gforce-hobby.jp/products/H107C.html

SPIDER II 童友社

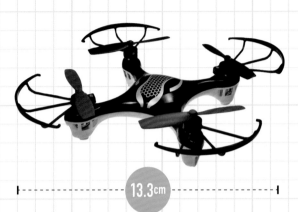

13.3cm

可依自身等級選擇 適當速度模式

童友社旗下的熱門款機型「SPIDER」的後續機，承襲前作大受好評的穩定性，並加上兩階段速度模式、高速空中旋轉等，強化了特殊功能。此外也附上新的旋翼保護罩，大幅提高室內飛行安全。

DATA

■價格：6,800日圓 ■尺寸：寬133mm×長133mm×高31mm 重量36.4g ■飛行時間：約6分鐘 ■電池：3.7V 250mAh Li-Po ■電波可達距離：約30m ■顏色：黑、白（模式 1）；藍、紅（模式 2）■諮詢窗口：童友社 ■URL：http://www.doyusha-model.com/list/radiocontrol/spider2_rc.html

Q4i ACTIVE WEEKENDER（Hitec Multiplex Japan）

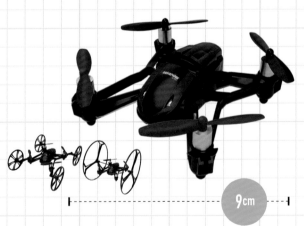

9cm

更換零件後可在牆壁行走！ 新操作手感也是一大魅力

可更換零件，還有Normal、Safety、Traveling、Big Wheel這四個模式可供選擇！裝上車輪後再調成Traveling、Big Wheel模式，即可在牆上行走，體驗令人興奮不已的全新魅力！

DATA

■價格：14,200日圓 ■尺寸：寬90mm×長90mm×高35mm（Normal mode） 重量64g ■相機：100萬畫素／1280×720pixel ■飛行時間：約5～7分鐘 ■電池：3.7V 450mAh Li-Po ■電波可達距離：約120m ■諮詢窗口：Hitec Multiplex Japan ■URL：http://www.hitecrcd.co.jp/products/weekender/q4i_active/

PXY G-FORCE

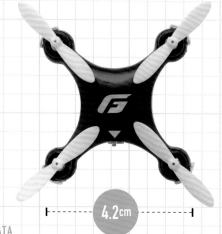

4.2cm

全長42㎜的超小型機
透過六軸感測器穩定飛行

雖然外觀小巧可愛，性能卻絲毫不馬虎。小巧的機體很適合在室內隨意飛翔，遙控器也搭載「敏感度調整變更機能」，有助於新手使用。此外，還可透過操作桿實行「翻轉」特技飛行，展現出性能優越的一面。

DATA
■價格：4,900日圓 ■尺寸：寬42mm×長42mm×高20mm（不含旋翼）重量12.1g ■飛行時間：約5分鐘
■電池：3.7V 100mAh Li-Po ■電波可達距離：約30m ■顏色：黑色、粉紅色（模式1）；橙色、藍色
（模式2）■諮詢窗口：G-FORCE ■URL：http://www.gforce-hobby.jp/products/GB201.html

Rexi G-FORCE

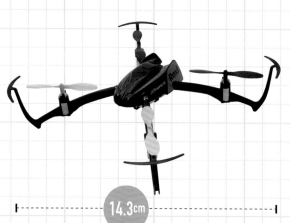

14.3cm

適合室內飛行的耐衝擊性
與靜音飛行

纖細有型的機體，採用具備卓越柔軟性的素材，較不怕衝擊力。經過高度力學計算打造出的旋翼，使玩家可在室內享受安全、安靜的室內飛行。

DATA
■價格：5,500日圓 ■尺寸：寬143mm×長143mm×高40mm 重量16.2g ■飛行時間：5～6分鐘 ■電池：
3.7V 150mAh Li-Po ■電波可達距離：約50m ■顏色：銀色、藍色、橙色 ■諮詢窗口：G-FORCE
■URL：http://www.gforce-hobby.jp/products/GB251.html

追求飛行樂趣的極限

試著換遙控器吧

有些空拍機型不一定要使用隨附的遙控器（比例控制系統），
可自行更換成市面上更高級的型號，讓人透過精緻的操作手感與更貼近
需求的功能，徜徉在飛行樂趣裡。

(換遙控器後會
跟著改變的功能！)

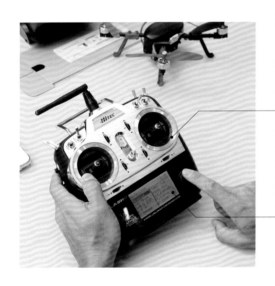

操作性變好

操作桿的敏感度會變很高，能夠下達
更精細的動作指令。不僅搖控器的尺
寸會更合手，還可挑選適合自己的重
量，對RC迷來說簡直欲罷不能！

可執行更精細的設定

能夠調整各按鍵負責的動作、操
作桿敏感度等，如果能夠找到最
適合自己的數值，自然能夠提升
進步速度！

((• What's 比例控制系統？

　　日本RC界會將比例控制系統
（Proportional Control System）
簡稱為「PUROPO」，並將其視為
「遙控器」的代稱，包括購買搖控飛
機時附上的便宜貨，以及單價超過
20萬日圓的高檔貨。兩者的差異在
於可分攤各動作的頻道數、通訊方
式、操作設定機能等。欲更換「遙控
器」時，應先確認手邊的空拍機，是
否支援其他市售遙控器，接著應瞭解
各機型的「頻道數」。欲控制雲台、
進一步設定飛行細節動作時，建議選
擇頻道數較多者。

FLASH8　Hitec Multiplex Japan

能夠引導出機體最大能力的高性能型號

達4096的分辨率堪稱是業界最高規格，能夠實現精細的操作桿動作。豐富的設定機能與更直覺的操作方法，可供相當廣泛的玩家使用。

DATA

■價格：40,000日圓～ ■頻道數：8ch ■可儲存模型資料數量：30部 ■諮詢窗口：Hitec Multiplex Japan ■URL：http://www.hitecrcd. co.jp/

XG14　日本遠隔制御（Japan Remote Control Co., Ltd.）

戰功彪炳的人氣遙控器後續機

XG11支援先進的機能，受譽為全系列最巔峰之作，XG14即是繼承XG11優良基因的後續機。擁有14個頻道數量，還可視需求更動多種設定。

DATA

■價格：49,000日圓～ ■頻道數：14ch（12+2ch） ■可儲存模型資料數量：30部 ■諮詢窗口：日本遠隔制御 ■URL：http://jrpropo. co.jp/jpn/

14SG　双葉電子工業

搭載空拍機操作專用模式

足以代表日本的無線操控設備製造商，双葉電子工業出品的空拍機專用型號。除了支援空拍機本身的操控外，還可調整相機雲台的操作設定，大幅提升空拍品質。

DATA

■價格：65,000日圓～ ■頻道數：14ch ■可儲存模型資料數量：30部 ■諮詢窗口：双葉電子工業 ■URL：http://www.rc.futaba.co.jp/

Part 5 依等級分類的空拍機型錄【遙控器】

人氣空拍機FPV比賽
眾所期盼的Drone Impact Challenge！

隨著空拍機的人氣飆漲，相關活動也不斷增加！
其中一項，就是日本於2015年秋季試辦的自製空拍機競賽──
「Drone Impact Challenge」。

DRONE
IMPACT CHALLENGE

國外流行FPV比賽，主要藉空拍機搭載的相機，拍攝各種極富動態感的飛行影片。日本為了

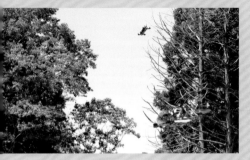

舉辦正式FPV比賽「Drone Impact Challenge（以下簡稱為DIC）」，於2015年7月26日，在千葉縣香取市的戶外設施「THE FARM」試辦了場比賽。這次比賽的主要目的為「檢討比賽場地」、「拍攝宣傳影片」，共聚集了約15位飛手共襄盛舉。

DIC執行委員會為求賽事合法公平，集中心力制定了相關規則，並舉辦了數次試飛。預計的賽程包括「開

DIC試賽＆影片拍攝
@THE FARM

9:00
參賽者集合

到達會場後，就開始架設帳篷、無線設備等。由於比賽會在豔陽下舉辦，故帳篷與冷飲都不可或缺！

10:00
試賽開始

試賽開始後，參賽空拍機就會繞行規劃好的賽程。細細迴盪在現場的旋翼運轉聲相當好聽，搭配空拍機敏捷飛行的景色，令人心曠神怡！

13:00
拍攝宣傳影片

讓四架空拍機同時進行空拍。機體隨著導演的指揮俐落運行，由此便可看出飛手的高超技術。

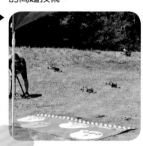

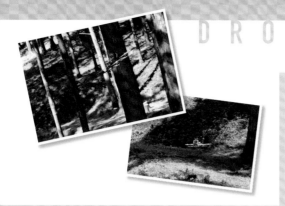

大會資訊
舉辦日期／2015年11月7日（六）
10:00～17:00
地點／THE FARM
（千葉縣香取市西田部1309-29）
主辦單位／Drone Impact
Challenge執行委員會
（http://dichallenge.org/）

放式比賽」與「林間比賽」，前者會在平地進行較具動態感的飛行，後者則必須穿梭在樹林間。試賽過程中透過螢幕觀看FPV影片時，能夠感受到科幻電影般的速度感，令人不禁為之亢奮！

拍攝宣傳影片時，可看見飛手們熟練地操作空拍機，展現出無數震撼力百分百的飛行技術，這次的試賽可以說是充滿精彩畫面的一天！

「Drone Impact Challenge」可以說是由主辦單位與參賽者共同撐起的活動，相信這場盛典能夠帶領日本空拍機FPV比賽文化，走出跨時代的一步！

16:00

參賽者也已蓄勢待發

完成試賽與拍攝工作後，飛手們開始自由飛行，互相切磋，交流與使用設備相關的資訊。

15:00

拍攝林間比賽

在樹林間拍攝遠比平地困難得多，隨著嘗試次數增加，飛行變得更加順暢，拍出的影片也更具魄力！

就算不慎衝撞
仍令人尊敬！

空拍機展望

目前因娛樂、空拍大受歡迎的空拍機，其實還可運用在更廣泛的產業。積極推廣各大產業運用空拍機的一般社團法人日本UAS產業振興協議會（JUIDA）事務局長——熊田知之，將為我們談談空拍機的未來。

各領域的搶手股票

空拍機相關座談會、委員會一景，從參加者的人數即可得知，已有許多人對空拍機抱持莫大的興趣。

熊田先生首先談到空拍機現況：「2015年可以說是『空拍機元年』，空拍機在RC娛樂、空拍領域中，迅速地聚集了眾人的目光。」

「2014年7月，為了能夠使空拍機健全發展，我們成立了JUIDA（Japan UAS Industrial Development Association）。雖然空拍機因為Phantom、AR空拍機等劃時代的機型登場、墜落意外等新聞而逐漸廣為人知，但是我們更期待看見的，是空拍機在各大產業活躍的模樣。」

對空拍機的期許

談到JUIDA寄予空拍機的具體期待時，熊田先生表示：「我們希望能夠活用空拍功能，在『測量』、『確認災難時的受災情況』、『檢查結構物』方面有明顯的貢獻。」

目前已經有企業將空拍機用於

空拍機實用化藍圖

起始於娛樂領域的空拍機，遲早會加入物流產業。以下是JUIDA目標的實用化步驟。

< STEP1 >	< STEP2 >	< STEP3 >	< STEP4 >
娛樂、空拍	**觀測、監控**	**監視、管理**	**物流、運輸**
從Phantom、INSPIRE等高規格機型，到1萬日圓就買得到的娛樂機，吸引了大批喜歡飛行、空拍的RC愛好者。	提升空拍相機與空拍機的性能，即可前往人類難以到達的地方，觀察野生動物的生態、監控發電廠等。	搭載空拍以外的功能，使其能夠判斷狀況、追蹤目標物等，代替人類執行夜間警備、監視工作。	提升機體電池性能、載重量後，用來運輸網購商品、緊急救援物資等，使空拍機活躍於物流、運輸領域。
~2014	2015-16	2017-18	2019~

「測量」。原本即有透過空中拍照製作3D地圖（立體攝影）、計算土石量等技術，據說結合空拍機的方便性後，成功將原本需費時一個月的作業時間，縮短至數日間！

「基本上想將其運用在人類較難執行，包含骯髒、危險、辛苦三項內容的產業。接下來瞄準的領域是監視、管理、物流，希望朝這些方向研發得更加實用。這些領域包括了『遺跡調查』、『受災地區緊急物資運送』等，都是些對人類來說高風險且過勞的作業。」

為了守護各個現場工作人員的安全，JUIDA希望能將空拍機運用在受災地區、老朽結構物（橋梁等）等危險區域的確認調查。如此一來，不必封路、出動特殊車輛，只要派空拍機飛上天空，即可迅速確認完畢。

再放眼更遠的未來，也計劃趁著Google、Facebook等國外大企業開發空拍機的機會，將其推廣至通訊領域。Google打算在空拍機上裝設太陽能板供電，使其在平流層連續飛行7～8年，成為新型的基地臺，若是這個計畫成真，就能夠將網路遍及至世界各個角落。

「擁有如此多元可能性的空

拍機，可以說是『空中產業革命』，因此，空拍機發展停滯的話，恐怕也會拖累日本的產業發展。為避免造成如此後果，JUIDA聯合民間、政府、研究機關的力量，致力於研究、開發空拍機以及振興產業。」

追求與空拍機安全共存

「想要發展出建全的空拍機產業，在將其引進工作現場實際派上用場之前，還有幾個課題必須解決」熊田先生說道。

「大原則就是『安全第一，避免傷及第三者的身體、生命、財產』，目前日本的法律除了規定空拍機的飛行高度外，也要求飛行場所必須取得地主同意（公共道路則必須取得警察許可），因此幾乎找不到可自由飛行的場所。此外，目前日本國會準備通過的《修正航空法》，則規定空拍機僅可在白天飛行、不可飛到肉眼看不到的地方以及人潮密集處等，如此一來，空拍機將難以運用在各種商業行為，有礙空拍機產業發展。」

因此，JUIDA考慮製作導覽以拓展可供空拍機飛行的場所，並核發執照給操作者。

此外，空拍機發展過程中，需要的不只有完善的法律，因此，2015年5月，JUIDA在筑波市開設了試飛場。

「這裡可用於開發中機型試飛、操作者訓練等。唯有開發更優秀的空拍機、提升操作者的技術，才能夠使空拍機產業發展更加健全。」

在新開設的「物流飛行機器人筑波研究所」試飛場試飛的一景。

關鍵字為「培育人才」

想要發展出建全的空拍機產業，還有一個重要課題，那就是「操作者的養成」。

「雖然現在已經有活用GPS的自動飛行系統等，使空拍機操作更加簡單，但是，萬一發生什麼事情時，仍必須由人類臨機應變，因此操作者仍必須擁有嫻熟的飛行技術。近來常常看見的『流浪空拍機』，也起源於操作者技術不佳的問題。這些已經脫離控制的空拍機，若掉落在沒人的地方就算了，如果掉在人或他人財產上，就會發生危險。想要防範這樣的狀況，當務之急就是應培訓出擁有正確技術與知識的操作者，才能夠在發現任何問題時，及時切換成手動操作、想辦法讓空拍機墜落在安全的地方。」

目前JUIDA已經在規劃培育操作者的具體策略，準備針對將空拍機運用在商業行為的人，設計出適當的JUIDA空拍機執照，並設立由政府機關認可的學校，專門培訓這些操作者。

「我們打算建立一個制度，使取得執照的操作者，與政府、企業有業務往來時能夠獲得更合理的報酬，藉此保護空拍機操作者與現場安全。最理想的結果，就是能發展出『專業空拍機飛行員』的職業，並受到一般大眾的認同。」

目前社會對空拍機的產業定位仍相當模糊，如果能夠將其塑造成一個文化，不要淪為一時的風潮，肯定能夠為人類的未來帶來更方便與更豐富的生活。

採訪協助／一般社團法人
日本UAS產業振興協議會（JUIDA）

空拍機 Q&A

踏入空拍機領域勢必會遇到許多問題，這邊請來日本RC業界中推出許多娛樂機型的Hitec Multiplex Japan，從中選出幾個常見的Q&A，幫助各位解決問題。

Q 和平常一樣操作空拍機時，卻突然無法直線飛行了，是否代表故障了呢？

A 請先確認室內是否有風，以及馬達是否卡了雜屑。

在室內飛行時，應先確認空調、換氣扇等是否有出風。當機型偏小時，即使遇到的風力相當微弱，仍會產生出乎意料的劇烈影響。在戶外飛行時，也必須留意操作者本身感受到的風，與半空中的風力是不同的。排除風力影響後，則應確認馬達是否卡了雜屑，或是旋翼是否受傷等。旋翼用久了就會劣化，所以故障時必須立即更換。

Q 機體應多久保養一次呢？

A 建議飛十次就保養一次。

Q 小型空拍機與大型空拍機，哪個比較好操作呢？

A 機體愈大愈穩定。

不管空拍機尺寸如何，操作方式都大同小異，但是大型空拍機較易透過肉眼確認位置，馬達較大時扭力也較強，因此操作起來較為穩定。小型空拍機雖然扭力較弱，但是在自宅等狹窄的空間也能輕易飛行。故請依需求選擇適當的機型吧！

初級、中級者使用的空拍機，通常不必花太多心思照顧，但是每飛行十次左右，仍應做一次機體清潔，並重新鎖緊各處螺絲。其中，必須特別重視馬達附近的清潔，才能夠預防意外。但是，無論飛行次數多少，每次發生墜落時，都應在下次飛行前仔細檢查、保養。

Q 更換旋翼後就不能飛了……

A 請確認旋翼的方向。

旋翼的旋轉方向有兩種，更換時務必確認清楚，最好一次只拆一個，保養完畢裝回去後再拆下一個。

Q 電池有些膨脹……

A 請立刻停止使用！

電池膨脹是損壞的前兆，持續使用的話甚至可能破裂，故應立即停止使用，並諮詢鋰聚電池回收店、購買電池的店家。此外，電池裝進充電器後無法充電，也可能是電池損壞，或因過度放電導致破損。

Q 完全找不到機體時該怎麼辦？

A 立即聯絡場地管理者。

在對外開放的場所、專用飛行場時，可詢問其他飛手是否看到，但是機體墜落在公共設施等地時，應立即聯絡場地管理者。尤其使用大型空拍機時，更容易因墜落造成他人損傷，故建議前往附近的派出所、警察局確認。

Q 娛樂用空拍機還會如何進化呢？

A 應該會變得更易操作、更加專業，選項也會更加豐富。

未來應該會出現更穩定、更易空拍的機型，同時，或許也會針對在國外很受歡迎的「空拍機競賽」，推出可實現更驚人飛行的機型。不管如何，相信會吸引更廣泛的玩家，選項也會更加豐富。

空拍機用語辭典

這邊匯集了許多對初學者來說頗具難度的專有名詞，並加以解說，閱讀本書
時若對任何名詞有疑問，不妨翻閱本單元。

4K	影片格式，解析度為FHD的4倍，全名為4K UHD（4K Ultra High Definition）。
Ah（Ampere hour）	以「電流（A）×小時（h）」表示電池容量的單位。
ESC	Electronic Speed Controller的縮寫，可調整電通往馬達的時間，藉此控制旋翼的旋轉速度。
FPV	First-person View的縮寫。意指在空拍機飛行、空拍的同時，即時監看鏡頭拍到的畫面。
GPS	全球定位系統（Global Positioning System）的縮寫，是種可透過衛星找到所在位置的系統。
H.264	影片壓縮規格的一種。擁有強大的壓縮能力，能夠廣泛運用在影片保存、傳輸，同時也是空拍機空拍常見的影片紀錄技術。
HD	高畫質影片（High Definition video）的縮寫。1280×720稱為HD，1920×1080稱為FHD（Full High Definition video）。
MOV	Apple公司開發的影片格式，已有部分相機採用。
MP4	常見的國際標準規格影片格式。
RTF	Ready to Fly的縮寫，代表空拍機標準套裝即配備所有飛行所需的器材。
Wi-Fi	無線網路的統一規格，可用來傳輸空拍機上的相機影像。
副翼	主要控制左右移動。機型為模式1時，是右操作桿的左右操作。
升降舵	主要控制前進與後退。機型為模式1時，是左操作桿的上下操作。
加速度感測器	可測量物體速度、移動方向，藉此控制機體的感測器。擁有XYZ三軸，與各軸的陀螺儀合稱為六軸感測器。
畫素數	顯示在螢幕上的照片、影片總畫素數量。
氣壓（高度）感測器	可偵測氣壓以判斷機體高度的感測器。
技術基準適合證明	在日本使用會發射電波的機器時，必須註冊的證明。經過認證的機器都附有技適標章。
指南針校準	為使感測器、測量器等準確運作而執行的校正工作。
訊號干擾	同樣頻率的訊號，或頻率相近的訊號混在一起，使通訊無法正常運作。

指南針（地磁感測器）	能夠偵測地磁，藉此確認方位的感測器。
陀螺儀	能夠偵測物體角度、旋轉動作的感測器。旋轉軸有XYZ三軸。
頻寬	使用電波時依用途切割出的區域。日本國內的空拍機使用的電波頻寬，與Wi-Fi一樣都是2.4GHz。
雲台	無論機體動作與傾斜度，都能使相機保持水平的裝置。
油門	主要控制上升與下降。機型為模式1時，是右操作桿的上下操作。
頻道、頻道數	頻道是指1個電波訊號的傳輸路徑，頻道數則代表一個遙控器能夠操控的頻道數量，數量愈多即可控制愈多的動作、機材。
超音波感測器	可藉超音波測量與目標物之間的距離，藉此與地面保有適當距離，有助於減少衝撞機會。
俯仰	意指上下傾斜，主要指相機改變往上或往下的動作。
微調按鍵	操作出的成果與預期不同時，可用來微調至兩者相符。
空拍機	無人駕駛的飛行器，英文「Drone」原指「雄蜂」，因空拍機的旋翼運轉聲近似雄蜂振翅聲而得名。
失控	代表機體失去控制（No Control）。
保護罩	可避免旋翼接觸到外物的防護裝置，又稱「槳葉保護罩」。
無刷馬達	會藉電子回路切換電流，促使馬達旋轉。特色為大功率、比較好保養、旋轉速度穩定。
翻轉	能夠讓機體360度翻轉的操作。
PUROPO（プロポ）	Proportional Control System（比例控制系統），在RC領域主要指遙控器。
載重量	機體可搭載的機材重量，又稱「承載量」。
懸停	調整油門使機體在半空中保持靜止狀態。
多軸直升機	擁有多支旋翼的直升機型飛行器，一般稱為「空拍／無人機」。
模式	象徵遙控器的操作差異，實際差異因國而異，基本上分成模式1與模式2。
方向舵	主要控制往左、右旋轉的動作。機型為模式1時，是左操作桿的左右操作。
返航機能	搭配GPS使機體自動回到遙控器旁的機能。
Li-Po電池	鋰聚電池（Li-Po）電池的簡稱。
丟失	鋰聚電池（Li-Po）電池的簡稱。

結語

讀完《高空新玩法！空拍機玩家手冊》，
各位覺得如何呢？

由衷享受一步步成長的過程，
能夠使空拍之路更加長久，
因此請各位努力練習，
想辦法學會自由操控空拍機的技術吧！

空拍機帶來的空拍技術，
能夠拍到以往無法捕捉的畫面，
甚至可藉由影片
將從未見過的景象留下來，
請多方嘗試，拍攝各種被攝體吧！

當然，拍攝過程中也別忘了安全第一。

勘查環境時必須考慮到風險，

試想「在這一帶墜落的話，會發生什麼事情呢……」，千萬不可勉強。

此外，平常謹慎檢查、保養機體，才稱得上是真正的高手。

最重要的是莫忘初衷。

任誰都會經歷的初學者之路，也是您日後將回首的道路。

有朝一日遇見新手時，請避免擺出高高在上的態度，溫和地搭話，

和對方一起挖掘空拍機的樂趣吧！

無論是誰，只要是同好，我都很期待能夠與他交流。

因此，如果在某時某地遇見我的話，

請不要客氣，大方地來打聲招呼吧！

高橋 亨

【日文版工作人員】

[內文設計・DTP] 片野宏之（Zapp!）
[攝影] 小林友美、蔦野 裕、山田和幸
[插圖] 田渕正敏
[協助] セキド
　　　 Hitec Multiplex Japan
[編輯] 大久保敬太、寺井麻衣
　　　（K-Writer's Club）

大人の
自由時間

高空新玩法！
空拍機玩家手冊

2016年5月1日初版第一刷發行

監　　修　高橋亨
譯　　者　黃筱涵
編　　輯　曾羽辰
發 行 人　齋木祥行
發 行 所　台灣東販股份有限公司
　　　　　＜地址＞台北市南京東路4段130號2F-1
　　　　　＜電話＞(02)2577-8878
　　　　　＜傳真＞(02)2577-8896
　　　　　＜網址＞http://www.tohan.com.tw
郵 撥 帳 號　1405049-4
新聞局登記字號　局版臺業字第4680號
法 律 顧 問　蕭雄淋律師
總 經 銷　聯合發行股份有限公司
　　　　　＜電話＞(02)2917-8022
香港總代理　萬里機構出版有限公司
　　　　　＜電話＞2564-7511
　　　　　＜傳真＞2565-5539

TOBU! TORU! DRONE NO KOUNYU TO
SOUJU HAJIMETE KATTE
TOBASU MULTI COPTER
© K-Writer's Club 2015
Originally published in Japan in 2015
by Gijutsu-Hyohron Co., Ltd.
Chinese translation rights arranged through
TOHAN CORPORATION, TOKYO.

國家圖書館出版品預行編目資料

高空新玩法！空拍機玩家手冊 / 高橋亨監修；黃
　筱涵譯. -- 初版. -- 臺北市：臺灣東販，
　2016.05
　160面；14.8×21公分
　ISBN 978-986-475-012-2(平裝)

1. 空中攝影 2. 攝影技術

954.4　　　　　　　　　　　105005177